NOTES

SUR

LES PEINTURES MURALES

DE LA CHAPELLE DE LA VIERGE

A Saint-Julien du Mans

NOTES

SUR LES

PEINTURES MURALES

DE LA CHAPELLE DE LA VIERGE

A St-Julien du Mans

ET SUR L'HISTOIRE

DE LA PEINTURE AU MOYEN AGE

PAR AD. D'ESPAULART

LE MANS

IMPRIMERIE MONNOYER, PLACE DES JACOBINS

MDCCCXLVIII

NOTES

SUR

LES PEINTURES MURALES

DE LA CHAPELLE DE LA VIERGE

A Saint-Julien du Mans

En 1842, M. Delarue, architecte du département de la Sarthe, fut appelé à remplacer un autel dans la chapelle de la Vierge de la cathédrale du Mans. Lors de la démolition de l'ancien, il remarqua que certaines portions des murs auxquels cet autel tenait, laissaient voir, après son enlèvement, quelques traces de peintures. L'attention ainsi éveillée, M. Delarue ordonna de gratter avec précaution l'espèce d'enduit étendu uniformément, et, de cette façon, l'existence d'un système complet de décorations coloriées put bientôt être constatée. Cela se passait dans les parties inférieures de la chapelle. Procédant par induction, l'architecte jugea que des ornements n'existaient pas seulement en cet endroit, et les voûtes lui semblèrent devoir être les premières surfaces sur lesquelles avaient à se porter de nouvelles investigations. Cette conjecture n'était point erronée, et le hasard lui prêtant de son bonheur, fit que préci-

sément la place d'abord mise au jour permit tout aussitôt de distinguer une des têtes les plus charmantes et les mieux conservées de toutes celles qui subsistent encore. De ce moment, la découverte était accomplie. Il ne s'agissait plus que de nettoyer entièrement les parois, afin de permettre au regard de tout voir. Cette opération présentait des difficultés et demandait un soin extrême ; elle a réussi aussi bien qu'il était possible de l'espérer. Le lessivage ne pouvant entamer d'une manière tout à fait efficace le mortier, il fallut employer le grattoir, et détacher parcelle à parcelle ce crépi compact et tenace. Enfin, après un long travail, les peintures cherchées revirent le jour, et probablement dans le même état qu'au moment où, pour la première fois, elles disparurent, le badigeon ayant été dès lors motivé, ainsi que tout porte à le croire, par leur dégradation. Ce badigeon d'ailleurs ne remonte pas très-loin : une personne, digne de toute confiance, nous a assuré se rappeler parfaitement que les peintures qu'il cachait étaient encore à découvert au moment de la mort de Mgr de Froulai, évêque du Mans, arrivée au mois de janvier 1767. Le corps de l'évêque fut, après sa mort, exposé dans la chapelle de la Vierge, et c'est en le visitant que cette personne, alors très-jeune, remarqua les décorations dont il s'agit (1).

Maintenant, et avant de décrire les peintures que j'entreprends de faire connaître davantage, il me faut donner une description

(1) Renseignement communiqué par M. Verdier, ancien professeur de mathématiques au collége du Mans.

architecturale succincte du monument qui les contient. Cette explication est nécessaire pour rendre bien compréhensible celle des décorations murales. La chapelle dont nous nous occupons, dans sa longueur jusqu'au sanctuaire, se partage en trois travées d'inégale largeur, la première en entrant plus grande que les deux suivantes. Trois colonnes détachées en groupe du massif de la muraille, celle du milieu plus saillante que les deux latérales, déterminent la séparation verticale de ces divisions, dont les murs sont, dans la moitié la plus élevée, percés d'une fenêtre. Leur partie supérieure est close par une voûte d'arête, formant quatre lunettes deux, dans le sens de l'axe de la chapelle, les deux autres suivant un nouvel axe, coupant le premier à angle droit, dans son trajet du sommet de l'ogive d'une fenêtre à celui de la croisée placée juste en face. Sur les parois de ces lunettes est distribuée une partie des peintures que nous voulons tirer de l'oubli.

Les deux colonnes centrales des groupes disposés en vis-à-vis, supportent les nervures qui, faisant arcs doubleaux, fixent la séparation des voûtes de chaque travée. Celles de côté, en retrait, soutiennent les arceaux courant en diagonale le long des arêtes. Réduite à une surface plane, une de ces voûtes présenterait donc un carré long régulier, divisé en quatre compartiments triangulaires, deux obtus, deux aigus, réunis par leur sommet où se trouve la clef.

Quant au chevet même, il compte cinq côtés, deux en pro-

longement des murs latéraux, deux autres s'avançant comme pour former un angle aigu, mais qui sont coupés, avant leur intersection, par un cinquième, parallèle à l'ouverture de la chapelle. Chacune de ces divisions est, dans sa hauteur, séparée de la division limitrophe par une colonne supportant, ainsi que celle des travées, la retombée des arceaux des voûtes. Celles-ci, au nombre de six, se partagent le ciel du sanctuaire. La première, triangulaire et disposée selon l'ouverture de la construction, a sa base fermée par l'arc doubleau de la dernière travée du haut. Ses petits côtés, eux, sont limités au moyen des nervures partant des colonnes latérales des groupes, dont celles du milieu reçoivent l'arc doubleau à l'instant signalé, partant, disons-nous, de ces faisceaux pour rejoindre la clef centrale, en suivant le cintre antérieur des voûtes, au fond desquelles s'ouvrent les deux premières fenêtres de cette partie du monument. Les cinq autres rayonnent autour de la clef; et leurs arcs saillants, qui ont pour générateurs la courbe des têtes d'ogive des croisées que ces voûtes embrassent dans leurs enfoncements, sont garnis de nervures. Si, de même que nous l'avons fait pour le plafond des divisions antérieures, nous réduisions en surface plane toutes ces voûtes, nous trouverions une figure octogone dont, en avant, les trois premiers côtés manquent. Six triangles la divisent. Un, large et obtus, à la base; six, aigus, autour; tous les sommets réunis au centre déterminé par une clef unique. Comme celles des autres parties de la chapelle, les pierres de ces parois disparaissent sous une ornementation peinte.

Que si des cintres nous descendons à examiner les murailles, nous les verrons coupées en deux dans leur hauteur ; en bas, et tout à l'entour, règne une arcature ogive en claire-voie, distribuée en quatre arcades pour la première travée en entrant, trois pour les deux autres, deux à chacun des côtés du sanctuaire. Enfin, les choses nécessaires à connaître, le seront, lorsque nous aurons ajouté que la portion intermédiaire en élévation, comprise entre la galerie simulée du bas et les voûtes, est percée de onze fenêtres, à côté desquelles les seules parties pleines se composent des massifs de séparation, massifs sur lesquels sont appliqués les faisceaux de colonnes dont nous avons déjà si souvent parlé.

Deux systèmes d'ornementation, bien distincts d'époques et d'intention, ont laissé des traces partout où la peinture a pu trouver à s'étendre.

La galerie inférieure d'abord, les voûtes ensuite.

La galerie était ainsi décorée : dans tous les tympans de ses ogives devenues, par la saillie des colonnes, des espèces de niches, se voient placés, assis, des personnages que l'altération des peintures rend très-difficiles à reconnaître. Ces figures, dont la grandeur est presque moitié de nature, descendent seulement jusqu'à l'origine du chapiteau des colonnes. A cet endroit, s'étend une ligne jaunâtre qui court en de légères ondulations, et isole les représentations humaines occupant le

sommet de l'ogive, d'un ornement peint à plat sur le bas de la niche, ornement composé d'une espèce de mosaïque formée par des quatre-feuilles lancéolés, encadrés dans un cercle et rangés régulièrement. Les quatre-feuilles sont d'un vert olive clair, le cercle du même vert, mais beaucoup plus foncé. Entre les têtes d'ogive apparaissent des sujets aujourd'hui impossibles à distinguer, si ce n'est un. Il occupe la partie centrale du chevet, derrière l'autel, et nous montre le Christ en buste ; de la main gauche, enveloppée dans son manteau, portant le globe du monde, figuré par une sphère découpée d'une croix, de la droite, bénissant à la manière latine, les trois premiers doigts ouverts. Sa tête, suivant le constant usage du moyen âge à l'égard de chacune des personnes de la Trinité, est environnée d'un nimbe crucifère, rouge foncé dans sa partie la plus concentrique, rose au bord. Le vêtement a la forme d'une robe recouverte par un vaste manteau dont le haut, qui enveloppe le cou, est bordé d'un large orfroi.

Les peintures placées sur les autres surfaces analogues, sont, par l'effet du temps, devenues absolument indéchiffrables. Tout ce qu'on peut distinguer, c'est qu'elles représentaient des personnages autour des têtes desquels rayonnait un nimbe d'or ; nous croyons avoir reconnu, dans une partie, des fragments d'ailes ; ce seraient donc des anges. Mais, pour ce qui est des poses, des mouvements, des vêtements, pas la moindre silhouette ne saurait être restituée.

Les figures tracées dans les tympans ogivaux se présentent

toutes de face et assises. Leur costume est le même que celui du Christ. Une longue robe, du cou descend aux pieds ; une ceinture la serre au-dessus des hanches ; les manches collent aux membres supérieurs, principalement aux poignets et aux avant-bras. Par-dessus est jeté un large manteau, non agrafé, qui tombe le long des épaules et souvent est ramené sur les genoux dans sa partie inférieure. Les couleurs des robes affectent les tons gris, rouge, vert; celles des manteaux, le rouge foncé, le bleu et le grenat. On n'aperçoit les pieds que dans un seul tableau ; ils sont couverts de brodequins noirs qui serrent juste à la cheville. La hauteur à laquelle ils montent ne se peut préciser, cachée qu'elle est par le bas du manteau. La plupart de ces personnages n'ont pas de coiffure; un d'eux cependant est couvert d'une calotte rouge prenant exactement la forme de la tête. Les cheveux de tous se déroulent en longues mèches sur les épaules ; ils portent la barbe et des moustaches. Un seul est nimbé.

Dans ces peintures se trouvent toutes les traditions de l'art byzantin de la décadence. Dans le dessin, la multiplicité et la ténuité des plis des draperies; la forme allongée et grêle des mains; les contours durement accentués; les visages calqués sur un type immuable ; la roideur des mouvements ; l'absence d'expression; la gravité, la symétrie, l'immobilité des poses; dans le coloris, les couleurs pures, éclatantes, tranchées ; le manque de nuances intermédiaires, confondues, ne manifestent-ils pas autant de caractères distinctifs des représentations constantinopolitaines? Ce sont des mosaïques faites au pinceau. En

examinant la technique de ces tableaux, nous trouvons des procédés absolument identiques à ceux des peintres verriers du XIIIe siècle. Les figures ne reproduisent aucun modelé : sur une teinte plate, couleur de chair, des traits d'un rouge très-neutre dessinent les yeux, le nez, la bouche. Rien de plus. Les draperies sont obtenues de même ; pour les robes grises, des lignes, des hachures bleues forment les plis. Pour les vertes, c'est un vert presque noir ; et ainsi à l'égard de toutes les autres couleurs. Jamais une teinte mixte n'en unit deux autres : tout est ardent, net, tranché. Il semble voir des vitraux incorporés à la pierre. De cette analogie découle, pour nous, la conviction qu'une telle décoration murale fut exécutée par des artistes verriers. Dans une des grandes croisées du chœur, on aperçoit un Christ assis et bénissant. Eh bien ! dessin, arrangement, vêtements, invention, technique sont absolument semblables à ceux de la même figure que nous venons de décrire. Ainsi donc, nous le répétons, dans notre croyance bien arrêtée, les peintures byzantines, visibles dans le chevet de la chapelle de la Vierge de la cathédrale du Mans, appartiennent à des hommes habitués à promener leurs pinceaux sur le verre, et très-probablement faut-il les donner à ceux qui décorèrent les fenêtres du même monument de leurs magnifiques vitraux.

En 1254, les constructions nouvelles élevées à la cathédrale de Saint-Julien, par le chapitre, d'après l'autorisation qu'en avait accordée en 1217 Philippe-Auguste, furent terminées. Geoffroy de Loudon occupait le siége épiscopal du Mans. A lui

sont dues les grandes et riches verrières armoriées de son écusson, de gueule à la bande d'or. A lui aussi nous croyons pouvoir attribuer les peintures tout à l'heure décrites. Le style dont elles portent l'empreinte, tout à fait byzantin, doit les faire reporter aussi loin que possible. Or, ce possible n'existe pas avant Geoffroy, puisque la chapelle de la Vierge était au nombre des travaux qu'on venait de finir. Cet évêque, nous le voyons, appelle des peintres verriers au Mans ; les décorations dont nous nous entretenons proclament une exécution identique à celle des peintures sur verre de la même église au même moment; un Christ d'une des fenêtres dues à Geoffroy, et le Christ du mur sont exactement calqués sur le même carton : ces coïncidences n'offrent-elles pas des motifs suffisants pour justifier notre attribution ?

A cette époque du XIIIe siècle, de la beauté antique, reproduction splendide de la nature, l'art était descendu à ne plus représenter que des images de convention, dans lesquelles la routine seule se montrait. A partir de Constantin, la décadence avait toujours marché, tantôt dirigée par une cause, tantôt par une autre, mais sans cesse progressant, et mettant le métier à la place de l'art. Depuis le IIIe siècle, le despotisme brutal des empereurs romains pesa sur les Grecs d'un poids énervant, anéantit le sentiment de la dignité individuelle, et, dans ce naufrage moral, fit sombrer toute aspiration artistique, toute manifestation du génie (1). Sans force, sans émulation, tués dans cette liberté

(1) Voyez Ælius Spartianus, *Vit. Sever.*, cap. 3, collect. Panckoucke.

en dehors de laquelle nulle grande expression ne se peut produire, les peintres devinrent des ouvriers auxquels il ne restait qu'un instinct irraisonné d'imitation, instinct néanmoins puissant et précieux, en ce qu'il se reflétait des grands modèles de l'antiquité, encore debout. Bientôt, on eut à les regretter. Dans son zèle immodéré de nouveau converti, Constantin prétend anéantir toute trace du culte païen. Les temples sont démolis de fond en comble, les idoles brisées; celles qui sont éloignées des villes, amenées garrottées comme des prisonniers, et, comme des prisonniers encore, exposées aux insultes de la populace, qui se rue sur elles, en disperse les fragments, les réduit en poussière (1). Ainsi, durant un siècle entier, les bras des démolisseurs trouvèrent de l'ouvrage, tant cette terre bénie de la Grèce avait été fertile en merveilleuses productions (2). A cette cause déjà si énergique d'abaissement, il faut en joindre une autre. Si les chefs-d'œuvre de l'art étaient impitoyablement poursuivis, le goût de la splendeur, lui, ne s'éteignit pas; seulement, sans guides propres à le pouvoir conduire, sans

(1) *Histoire de l'Eglise*, écrite par Eusèbe, Socrate, Sozomène, Théodoret, etc., traduct. du président Cousin; Socrat., l. I, ch. 3; Sozom., l. II, ch. 5; Eusebius Pamphilus, *De vit. Constant.*, l. III, cap. 44, et l. IV, cap. 39. — Libanii, *Sophista prœludia oratoria, declamationes et dissertationes morales* (tom. II, orationes), orationes 3 et 9. — Georg. Cedreni, *Compendium historiarum ab orbe condito ad Isaacum Comnenum.* Collect. des historiens byzantins.

(2) Eunapius Sardianus, *De vitis philosophorum et sophistarum*, vita Ædesii. — Socrat., *Hist. eccles.*, l. V, cap. 26. — Théodoret, *Hist. eccles.*, l. V, cap. 21, 22, 29. — Greg. Tur., l. I. — *Histoire littéraire de France*, t. I, vie de saint Martin.

exemples qui sussent l'épurer et le régulariser, il se corrompit par son intensité même, et, pour le flatter et le satisfaire, il fallut l'assemblage et des métaux les plus éclatants et des couleurs les plus brillantes. Il n'y avait de reconnus comme beaux que les murs revêtus de minium, lambrissés d'or ou d'argent (1). Le peintre le plus habile était celui qui, dans l'espace le moins étendu, parvenait à entasser le plus de matières précieuses. Les mosaïques, composées de morceaux de verre, de pierres fines, de marbre, de porphyre, étaient plus resplendissantes que les peintures au pinceau; les mosaïques furent préférées (2). Constantin portait une robe tissue d'or; sur sa tête posait un diadème orné de diamants ; à son cou se jouait un collier, à ses mains des bracelets ; sur sa chaussure chatoyaient des perles enchâssées (3). Il entendit que sa demeure fût à l'avenant de ces richesses. Son peuple l'imita. Pourtant les Pères disaient : *Le plus beau corps n'est qu'un sépulcre blanchi* (4). Aussi, suivant ces données sacerdotales, l'étude des formes du corps humain fut-elle absolument abandonnée : c'eût été une impiété. La magnificence des vêtements, enveloppe du sépulcre, fut per-

(1) Vitruve, l. V, ch. 7. — Pline, l. XXXV, ch. 7, 23, 55.

(2) Procope, *Des édifices de Justinien I^{er}*, traduct. du président Cousin, l. I, ch. 10.

(3) L'empereur Julien, *Des Césars*, traduct. de Tourlet. — Aurelius Victor, *Historiæ romanæ*, etc., cap. 42. — Eckel., *Doctrina nummorum veterum*. — Gibbon, *Histoire de la décadence de l'empire romain*, ch. 18, t. IV.

(4) Saint Jean Chrysostome, t. I., ch. 13, édit. de 1834.

mise ; l'étude en fut défendue. De là la substitution de la richesse à la beauté, de l'éclat à la pureté des lignes. Les contours, sous l'empire de ces idées, sont lourds et pauvres; les articulations manquent de vérité et de justesse; les draperies et les têtes seules conservent les traditions de la beauté des anciens jours.

Pendant le siècle suivant, Justinien dépassa encore le faste de Constantin. Pour les meubles les plus usuels ce n'est qu'ivoire, ébène, or, argent ou bronze (1). Il s'agit moins que jamais, dans la peinture, d'habileté de la composition, de régularité du dessin, d'harmonie des couleurs. Ce qu'on demande, ce qu'il faut, c'est du bruit, de l'éclat, des teintes heurtées, et surtout de l'or, toujours de l'or. L'emploi de la mosaïque se généralise de plus en plus; là aussi l'or s'incorpore dans de plus larges proportions, si bien que celui qui marie les cubes de la mosaïque ou étend les couleurs au pinceau, ne s'appelle plus mosaïste ni peintre, mais doreur. Peindre, c'est dorer (2).

Un nouveau sujet de dépravation se manifeste encore. C'est le symbolisme. Le christianisme, succédant à une religion sensuelle dans laquelle l'image était le Dieu même, dut proscrire absolument les représentations pouvant amener quelque retour

(1) Ausonii opera omnia, *epigram.* 26. — Claudien, œuvres complètes, traduct. de MM. de Guerle et Trognon.

(1) Procope, ouvrage cité, l. I, ch. 2. — Muratori, *Rerum italicarum scriptores præcipui, ab anno æræ Christ.* 500 *ad* 1500, t. I, part. II.

vers un tel ordre de choses. Il le fit et agit bien. Mais au point de vue de l'art, et d'ailleurs c'est de l'histoire, ce fait eut un déplorable résultat. Toute idée a besoin de se manifester par des formes extérieures ; le nouveau culte ne le pouvant d'une façon rigoureuse et simple, se rejeta sur l'allégorie (1). L'histoire sainte entière se produisit ainsi ; il n'y eut d'admiré que l'extraordinaire et le faux ; c'était à qui trouverait quelque chose de bizarre et qui ne se fût encore montré. Par là les esprits égarés erraient sans jamais savoir où se reposer, et l'art n'était plus l'imitation de ce qu'il y a de plus beau dans la nature, mais une suite d'inscriptions hiéroglyphiques dont le sens devait être appris et étudié. Voilà pour l'Orient.

En Occident, dans l'Italie, ce refuge cependant de la forme à toutes les époques, la décadence se prononce encore davantage. Aux Goths succèdent les Lombards, nation barbare, illettrée, féroce, inintelligente, qui finit néanmoins par une sorte de civilisation, mais dont les commencements ne furent qu'un chaos où certes l'art ne pouvait trouver d'occasions de se manifester d'une manière régulière, suivie, progressive. Mille petits tyrans se partagèrent le pouvoir et commencèrent cette anarchie féodale dont le rayonnement plus tard ne s'étendit que trop loin.

(1) Gori, *Thesaurus veterum dipthycorum consularium et ecclesiasticorum*, t. III. — Boldetti, *Osservazioni sopra i cimeterj de SS. Martiri ed antichi christiani di Roma*, t. I, cap. 39. — Bosio, *Roma solterranea*, pl. 59, 95, 291, 513. — Aringhi, même ouvrage. — Bottari, *Sculture e pitture sagre estratte dai cimeterj di Roma*. — Ciampini, *Vetera monumenta*, t. I, cap. 27. — Mamachi, *Orig. et antiquit. christianarum*, libri XX, t. III.

En France, l'amour effréné du luxe, des richesses, de l'éclat gagnait aussi. Quand Dagobert fit édifier l'église de St-Denis, il y jeta à profusion l'or, les marbres, les pierreries (1). Lorsqu'il s'agit d'ornementer l'intérieur, la peinture, laissée de côté, n'eut rien à produire : elle n'était pas assez splendide, ne brillait pas assez aux regards. Ce qu'il choisit pour couvrir les murailles, pour entourer les colonnes, ce furent des tentures tissues de soie et d'or avec des pierres fines enchâssées dedans. Ainsi parut l'exemple, très-généralement suivi peu de temps après, de préférer, dans la décoration des temples, les tapisseries aux peintures.

Au VIII^e siècle, Léon l'Isaurien, faisant consacrer par un concile l'hérésie iconoclaste, vint en Orient achever la ruine des modèles, déjà si rares, sur lesquels les artistes pouvaient encore prendre quelques traditions du beau. Deux effets désastreux résultèrent de ce schisme; celui qu'il produisit directement, celui dont il fut cause par la réaction qui s'ensuivit. Plus la persécution contre les images se montra violente, plus les martyrs qu'elle faisait s'attachèrent fortement aux objets de leur culte. Le brisement des peintures en engendrait de nouvelles qui, tracées à la hâte, clandestinement, en l'absence des conditions d'étude que le mystère et la prohibition rendaient impossibles, n'offraient que de grossières et informes ébauches où l'art n'était pour rien. Tout esprit de critique se trouvait ainsi anéanti, et l'adoration des fidèles, ardente contre

(1) *Gesta Dagob.*, cap. 20. — D. Bouquet, *Recueil des historiens des Gaules*, t. II. — Trithemius, *Opera historica*, p. 1.

la tyrannie, prêtait, par ses extases, assez de beautés aux représentations devant lesquelles elle se prosternait, pour ne point en exiger de réelles (1). Si rudimentaires que fussent de tels poncis, des vœux exaltés leur étaient adressés. On prie bien quand la mort attend au seuil celui qui sera connu pour prier; et, comme la tête des martyrs se couronne d'une auréole, un rayon d'en haut dore aussi l'image devant laquelle la prosternation peut faire monter au ciel. Comment alors demander la froideur de raisonnement nécessaire pour peser d'une juste balance les qualités et les défauts d'une œuvre? Où la foi règne, la critique meurt.

En dehors même de cette réaction passionnée, une autre, raisonnable et réfléchie, se produisit presque aussi fatale. Lorsqu'enfin ce concile de Constantinople dont nous avons parlé, dans lequel Léon avait obtenu la sanction de son hérésie, lorsque ce concile eut été rapporté et ses décisions annulées, les autorités ecclésiastiques posèrent de très-rigoureuses limites à l'inspiration (2). Craignant de voir les ennemis des images y trouver des sujets de scandale, des armes au service de leurs erreurs, elles comprimèrent tout élan, et l'art n'eut plus que des manœuvres pour servants. Comment, disent les Pères au second concile de Nicée, comment pourrait-on accuser les peintres d'erreur?

(1) Gibbon, *Décadence de l'empire romain*, ch. 49.

(2) Deuxième concile de Nicée, act. 6, t. IV. — *Act. concil.*, édition de 1714.

l'artiste n'invente rien ; c'est par les antiques traditions qu'on le dirige, sa main ne fait qu'exécuter ; l'invention et la composition appartiennent aux Pères qui les consacrent. C'en est donc fait ; voilà l'art emprisonné ; voilà l'inspiration anéantie, le sentiment de l'individualité détruit. Plus de jet, plus de spontanéité, plus de génie, même par éclairs : d'infranchissables canons se dressent devant le peintre et lui disent : *Tu n'iras pas plus loin.*

Cependant le ix^e siècle s'ouvre, tout plein de la renommée de la grandeur de Charlemagne. La première année de ce cycle centenaire, Léon III le sacre empereur d'Occident, et dans sa main, dont la dimension énorme était comme un emblème de son génie et de sa puissance, place un glaive qui commandait des royaumes à frontières presque fabuleuses. Le grand empereur voulut protéger les arts, et maints décrets, dans ce sens, émanèrent de lui (1). Pourtant il fut aussi une cause, et une cause très-forte de leur déclin. C'est qu'à côté de ses prescriptions se présente un fait plus énergique et devant lequel durent succomber lois et ordonnances. Presque géant au physique ainsi qu'il l'était complétement au moral, Charlemagne dans les batailles, et c'était à peu près sa vie quotidienne, se couvrit d'un vêtement de fer, que sa force herculéenne lui permettait de porter facilement. Son buste fut défendu par une cotte de mailles, sa tête par un casque, ses bras par des bras-

(1) Baluze, *Capitularia regum Francorum*, capit. Karol. mag., et Lud., pii. — Dom Bouquet, etc.

sards, ses mains par des gantelets, ses jambes par des grèves et des cuissards en fer plein (1). Peu à peu ceux qui l'entouraient adoptèrent les mêmes armes défensives. Au lieu de combattre à pied, il fit d'une grande partie de ses troupes des cavaliers armés dans un système identique. L'Europe l'imita, et alors disparut entièrement cette grâce antique d'élégamment combattre, d'habilement mourir, qui faisait dire aux anciens que tel guerrier avait *bien dansé* dans la bataille (2).

La force seule reçut l'estime.

Où le peintre, dans des conditions sociales semblables, pouvait-il prendre ses modèles ? Dans l'ordre religieux, on l'a dit, il lui était défendu de rien inventer, de rien étudier ; chaque arrangement, chaque pose, chaque mouvement, chaque forme étaient hiératiquement commandés, et il ne pouvait, sans impiété, s'en départir ; dans les peintures historiques, des surfaces de fer, droites, polies, inanimées, des lignes verticales, des masses où rien ne rappelait les mouvements du corps humain, voilà ce qu'il trouvait au bout de son pinceau.

Au x^e siècle, on sait les déchirements politiques qui divisèrent l'Occident. On sait cette décadence des institutions,

(1) *Mon S. Gall.*, *de reb. bell. Karol. mag.*, cap. 26, apud D. Bouquet, t. III.

(2) Luciani, *De saltatione*, cap. 14.

des sociétés, cette perte d'unité de l'empire; et à peine est-il nécessaire de dire que, dans un tel état de choses, l'art suivit le commun courant et fut emporté avec l'ordre, avec la régularité des pouvoirs. La grimace remplaça l'expression, et même, dans les plus nobles sujets de l'histoire sainte, à force de vouloir être touchant, on devint repoussant et horrible.

Les Grecs, eux, si dégénérés qu'ils fussent, n'étaient cependant pas tombés tellement bas (1). De la tradition de leurs grands siècles il restait quelques traces. Ignorant, le crayon, entre leurs mains, ne savait rendre ni le mouvement ni la grâce des corps dépouillés de vêtements ; les contours de leurs dessins étaient indécis et sans franchise : mais au milieu de ces incorrections, dans les ensembles se montrait une remarquable grandeur, dans les poses une fière majesté. Les draperies, trop minutieusement détaillées, portaient du moins le principe d'un bel arrangement; les têtes étaient d'un galbe fin et spirituel, et enfin, bien que sous l'empire d'une routine irraisonnée et aveugle, les silhouettes générales reproduisaient les grandes lignes courbes et gracieuses, traditions des formes des époques élevées. Aussi, à partir de ce moment, les caractères de l'art byzantin sont-ils les seuls par lesquels se distinguent les œuvres recommandables. Toujours et partout en Occident il y eut des peintres, mais pas de ces écoles qui donnent une direction à l'art et en conservent et transmettent les principes fondamentaux.

(1) Ciampini, ouv. cité, t. II, pl. 43 à 54. — Lastri, *Etruria pittrice*, t. I. — Gori, ouv. cité. — Lami, *Dissert. relat. ai pitt. che fiorirono dal* 1000 *al* 130e.

Le goût religieux d'ailleurs avait de plus en plus changé, et les églises étant les seuls asiles où les peintres pussent tracer de vastes pages ; elles fermées, il ne leur restait, de même qu'aux filles de Babylone, qu'à s'asseoir et se voiler le visage. Les parois des temples, on l'a vu, ne se couvraient plus en effet de peintures ; à celles-ci l'usage préférait, comme plus splendides, les tapisseries de soie et d'or où se jouaient des animaux fantastiques, où trônaient les portraits de rois, d'empereurs, de hauts dignitaires ecclésiastiques, où se déroulaient les histoires de l'Écriture sainte (1).

Ainsi faisaient les chefs des opulentes abbayes, les évêques amis du faste.

D'autres, au contraire, voyant dans la pauvreté du Christ et des apôtres le véritable modèle à suivre, chassaient tout luxe des demeures du Seigneur. Ils ne voulurent que des murailles nues, des croix de bois et des chandeliers de fer (2). Entre ces deux systèmes, exilée par ceux-ci comme trop pauvre, par ceux-là comme trop riche, la peinture devait nécessairement succomber.

(1) Mabillon, *Annales ordini sancti benedicti*, règlement de l'abbaye de Cluny. — Martenne et Durand, *Veterum scriptorum et monumentorum ecclesiasticorum et dogmaticorum amplissima collectio*, t. V. — Mabillon et d'Achery, *Acta sanctorum ordini sancti Benedicti*, vit. sancti Gerv., cap. 7. — D. Bouquet, *Lettre de Guillaume V, comte de Poitiers, à Léon, évêque de Verceil*, t. X.

(2) Labbe, *Nova bibliotheca manuscriptorum librorum*, orig. cister., cap. 17. — Mabillon, *Acta ss. ordin. bened.*, t. IX, vita be. Lanfr., cap. 2.

Cependant l'art est chose divine et trop vivace pour jamais disparaître. A certaines époques malheureuses, on l'oublie, on le délaisse; mais en tombant à terre, comme le héros de la fable, il y puise de nouvelles forces, et se relève plus puissant que jamais pour se manifester au monde par de nouvelles formes. C'est ce qui arriva lorsque, effacée des murs des temples, la peinture monta à leurs fenêtres, et, par la splendeur des vitraux qu'elle orna, se produisit d'une façon plus magnifique encore. Toutefois, cette dernière expression de l'art se revêtit, pendant les XIe, XIIe et XIIIe siècles, des caractères purement byzantins. Et, nous le croyons, l'éclat de ces décorations, la magie de ces couleurs auxquelles le jour communiquait, en les traversant, un brillant sans partage, furent-ils, en fixant les regards, un des moteurs les plus puissants des traditions cultivées à Constantinople.

Nous voici parvenus au XIIIe siècle, date d'une partie des décorations de la cathédrale du Mans. Après avoir suivi aussi succinctement que possible les différentes phases de la peinture durant environ dix siècles, les caractères généraux qu'elle nous présente à ce moment sont bien exactement ceux qui nous sont offerts. Le style byzantin régnait seul et sans rival, et l'Europe, en cela vassale de l'Orient, répétait invariablement les types et les procédés qu'il lui envoyait. Le sentiment individuel, la personnalité de l'artiste s'étaient anéantis devant des formes et une technique purement traditionnelles, devant des canons consacrés. Quel que soit le nom du pays

où se présente une manifestation de la pensée par la forme, toujours dérivait-elle d'une même source, toujours présentait-elle les mêmes signes. Sculpture, architecture, mosaïque, peintures de manuscrit, de vitraux, de muraille, tout montre les mêmes marques caractéristiques, sans cesse nous retrouvons la même roideur de dessin, la même crudité de coloris. Sans cesse ces visages allongés, ces yeux louches et hagards, ces mains, ces pieds longs, maigres et pointus, ces têtes sans vie ni expression, ces draperies aux plis fins et ténus, sans nul moelleux, l'absence de perspective, d'ombres projetées, de science de composition, d'arrangement de groupes ; mais aussi une remarquable ampleur dans le style, une grande énergie, une fière majesté de poses, de gestes ; de la beauté dans ces figures impassibles, de la grandeur dans leurs imperfections mêmes.

Tels sont les tableaux dont nous nous occupons, tel était l'art à ce moment où, près de se transformer pour remonter, par l'étude de la nature, à la véritable imitation, à la beauté, il ne présentait néanmoins encore uniquement que les formes hiératiquement arrêtées et imposées par Byzance au reste du monde.

Une partie des peintures du chevet de la chapelle de la Vierge de Saint-Julien offre donc, si nous ne sommes pas abusé par l'amour du clocher, un très-puissant intérêt.

Spécimen bien caractérisé, elles proclament une manière rare aujourd'hui partout, mais surtout en France et dans ses

provinces du centre. Par elles on peut être initié à la connaissance exacte des arts du dessin à l'époque immédiatement antérieure à Cimabué, et aussi à la technique que professe Théophile dans son ouvrage si curieux, *Essai sur divers arts*. Ces quelques figures semblent avoir été composées comme gravures explicatives du texte que le moine allemand écrivit au XII^e siècle. Citer ce texte, sera reproduire fidèlement les procédés manuels des artistes qui travaillèrent au Mans.

Au chapitre 5 de son I^{er} livre, il dit : (1)

« Lorsque vous aurez composé la couleur de chair, que
» vous en aurez couvert les visages et les corps nus, mêlez
» du vert foncé et du rouge qui s'obtient par la combustion de
» l'ocre, puis un peu de cinabre, et faites le *posch* avec lequel
» vous indiquerez les sourcils, les yeux, les narines, la
» bouche, le menton, les fossettes autour des narines, les
» tempes, les rides du front et du cou, le pourtour de la face,
» les barbes des jeunes gens, les articulations des mains et
» des pieds, enfin tous les membres qui ressortent dans un
» corps nu.

» Mêlez à la simple couleur de chair un peu de cinabre et de
» vermillon ; faites la couleur qui est appelée rose. Vous en
» rougirez légèrement les deux mâchoires, la bouche, le bas

(1) Théophile, prêtre et moine, *Essai sur divers arts*, traduct. de M. de l'Escalopier, p. 2.

» du menton, le cou, les rides du front, le front même au-
» dessus des deux côtés, le nez dans sa longueur, le dessus des
» narines des deux côtés, les articulations et les autres mem-
» bres dans le corps nu.

» Après cela, mêlez avec de la simple couleur de chair de
» la céruse broyée, et composez la couleur qui est appelée
» lumière. Vous en éclairerez les sourcils, le nez dans sa lon-
» gueur, le dessous des narines des deux côtés, les traits fins
» autour des yeux, au-dessous des tempes, au-dessus du
» menton, près des narines et de la bouche, des deux côtés, la
» partie supérieure du front, un peu entre les rides du front,
» le milieu du cou, le tour des narines, ainsi que les articula-
» tions des mains et des pieds extérieurement, et toute roton-
» dité des mains, des pieds et des bras au milieu. »

Puis viennent les recettes pour faire et appliquer les couleurs dans les prunelles des yeux, celles d'un *posch* plus foncé, d'un rose plus prononcé, d'une lumière plus claire; celles des cheveux d'enfants, d'adolescents, de jeunes gens, des barbes. Enfin, voici la technique des vêtements :

« S'il s'agit d'une draperie rouge, par exemple, couvrez la
» draperie avec du rouge; s'il est pâle, ajoutez une petite
» dose de noir, puis une plus forte avec la même couleur, et
» faites des traits. Mêlez un peu de rouge avec du cinabre et
» éclairez par-dessus une première fois. Ajoutez un peu de
» vermillon au cinabre, et éclairez par-dessus. »

Tels sont, disons-le de nouveau, les préceptes suivis dans l'exécution de certaines des peintures de St-Julien, si précieuses selon nous, qu'on ne saurait trop soigneusement en recueillir les débris et en conserver le souvenir.

Avant de finir avec cette partie de mon travail, je dois ajouter que ces décorations furent, à une époque tout à fait inconnue, recouvertes par d'autres d'un faire très-différent. Dans celles-ci se retrouve une technique beaucoup plus avancée; les draperies, seuls fragments qui subsistent, et encore presque imperceptibles, les draperies ne sont plus exécutées par hachures et teintes superposées en clair ou en noir, suivant l'enseignement de Théophile. Les couleurs y apparaissent fondues et offrent un certain modelé. Ce n'est, du reste, qu'à l'aide d'un examen extrêmement attentif qu'il est possible de retrouver les traces de ce deuxième ornement. Néanmoins, à nos yeux il est constant, et nous citerons comme un endroit où l'on peut encore le distinguer, l'espace compris entre les têtes de la quatrième et cinquième ogive de la galerie, à gauche, et sur le Christ bénissant du milieu du chevet. Nul trait n'indique d'ailleurs à quels sujets appartiennent ces restes.

Toutes ces peintures sont directement appliquées sur la pierre, sans préparation ni enduit, et la vigueur et la franchise de leurs tons primitifs ont bravé le temps.

Passons maintenant aux décorations de la voûte, bien autre-

ment importantes que celles-ci, pourtant déjà si curieuses. Là se déroule une page entière, complète. Quarante-huit personnages, grands comme une petite nature, y prennent place, dans un but commun, dans une même action. Lorsqu'en bas, à l'autel, le prêtre célèbre les saints mystères, que les fidèles agenouillés adorent et prient, à cette voûte qui représente le ciel, des anges planent, les ailes étendues, formant un concert muet, mais incessant à la gloire de l'immaculée mère du Christ. Les uns jouent d'instruments ; les autres, tenant entre leurs mains des livres, des banderoles, des phylactères sur lesquels sont notés des airs et leurs paroles, chantent les louanges de Marie. La composition, l'arrangement des figures sont réguliers, symétriques, mais non pas identiques et monotones. Les poses sont diverses, les mouvements différents, et ces esprits célestes, dont les ailes étendent dans tous les sens leurs longues envergures, animés d'un commun sentiment d'adoration, en varient l'expression, chacun suivant sa personnalité.

Qu'il nous soit permis, au moment d'entamer cette description d'une autre partie de la chapelle, d'en rappeler la disposition matérielle. Nous l'avons dit, le plafond en est formé par des voûtes d'arêtes qui, par chaque travée, déroulent quatre surfaces courbes et triangulaires, deux obtuses, dans le sens de la largeur ; deux aiguës, dans celui de la longueur. Enfin l'abside, terminée par un octogone, dont les trois côtés antérieurs sont supprimés, offre six parois de voûtes également arrondies, également triangulaires, cinq d'une manière aiguë, une, celle de l'ouver-

ture, d'une manière obtuse. C'est dans ces compartiments, séparés les uns des autres par des nervures, que se groupent d'une manière symétrique les exécutants du céleste concert. Sur les compartiments à larges bases, à sommets très-ouverts, sont représentés seulement deux personnages en entier, les pieds tournés du côté de la retombée des voûtes, les têtes élevées vers leurs clefs. Chacune des autres divisions en contient trois, un au sommet, deux à la base ; ceux-ci peints des pieds à la tête, et suivant la courbe des nervures, l'autre vu seulement jusqu'à la naissance des jambes, et sortant d'un nuage. Chaque groupe de trois ou de deux concourt à l'exécution générale de la même manière, c'est-à-dire chantant tous les deux ou tous les trois, jouant d'instruments, aussi tous les deux, aussi tous les trois. Assez généralement, les voûtes placées en regard dans chaque travée présentent des exécutants différents ; dans l'une, des instrumentistes, dans l'autre, des chanteurs ; de telle sorte que la symétrie, toujours maintenue, n'engendre pas néanmoins une invariable uniformité, et que l'œil peut sans cesse chercher avec intérêt, ignorant de ce qu'il va trouver. Il en est de même aux voûtes du chevet ; alternativement se succèdent, renfermés dans chacune d'elles, des groupes de joueurs d'instruments et de choristes. De même que leurs fonctions sont diverses, différentes aussi se montrent leurs attitudes. En dehors même de la variété des instruments dont ils jouent, et qui entraîne celle des poses, autres encore se produisent leurs mouvements. Tous, esprits divins, planent dans les espaces, soutenus seulement par leurs ailes ; mais admirablement appro-

priées aux emplacements qu'elles sont appelées à occuper, ces figures, ici s'élancent d'une envergure pleinement ouverte, là au contraire elles volent doucement, les ailes à moitié reployées; ailleurs leurs plumes qui s'abaissent, les enveloppent presque comme d'un vêtement; plus loin enfin, calmes et immobiles, elles se soutiennent sans remuer, comme lorsque l'esprit est tout entier concentré dans l'adoration. Deux ne se ressemblent jamais, et, chez ces quarante-huit personnages, quarante-huit poses, toujours gracieuses et correctes, viennent attester et de l'habileté et de la puissance inventive de l'artiste dont ils sont l'œuvre. Les visages aussi, quoique dérivant d'un même type, se produisent variés de mouvements et d'expressions. Un ange prie et chante les yeux baissés; un autre, les regards portés vers le royaume de Dieu, semble y jeter les élans de son cœur et les mélodies de sa voix; tous, en un mot, adorent et glorifient, mais avec les nuances, les formes particulières dont se revêt chaque caractère individuel.

De ces figures, quelques-unes ne restent qu'à peu près complétement effacées et impossibles à déchiffrer; presque toutes sont plus ou moins attaquées, mais cependant reconnaissables. La plus grande partie des instruments se peut très-exactement distinguer. On remarque :

1° La harpe, d'un petit modèle, et placée le long de la poitrine, appuyée sur le genou.

2° Le triangle, absolument semblable à celui dont on se sert encore aujourd'hui.

3° Le violon, souvent au moyen âge nommé rebec, selon les uns, dans le sens où maintenant nous dirions *crin-crin*, suivant les autres, pour désigner plus particulièrement cet instrument monté seulement de trois cordes. La méthode de s'en servir fut toujours la même. L'archet était appelé arçon.

4° Le luth, instrument à cordes tendues sur une caisse assez grande et arrondie en dessous ; du côté de la surface plate, cette caisse présentait un ovale ; un manche, recourbé à l'extrémité où les cordes venaient s'enrouler sur des chevilles, s'allongeait à un bout de cet ovale. De distance en distance, des sillets garnissaient le manche. Le nombre des cordes a varié, en augmentant toujours à mesure que le luth se rapprochait de notre temps. Plusieurs étaient doubles à l'octave ou à l'unisson, et prenaient le nom de chœurs.

5° La cornemuse ou musette, alors appelée chevrette, telle qu'elle est encore en usage dans quelques provinces de France, notamment la Bretagne, l'Auvergne et le Bourbonnais.

6° La flûte double avec une seule embouchure. C'est la flûte antique dont on se servait aux fêtes et aux funérailles.

7° La guiterne, depuis 1600 environ nommée guitare. Sa forme a toujours été à peu près celle que nous lui voyons aujourd'hui ; le manche fut à toutes les époques muni de sillets. D'abord montée de quatre cordes simples, elle en compta

ensuite quatre doubles ; puis ensuite, redevenant simples, celles-ci furent portées successivement jusqu'à six. Le son toujours s'en obtint, comme pour le luth, en pinçant les cordes avec les doigts de la main droite.

8° L'oliphant, espèce de cornet, souvent en ivoire, long d'environ deux pieds, employé pour le même usage que nos trompes de chasse et nos trompettes de guerre.

9° Le tabour ou tambourin, petit tambour frappé avec une seule baguette.

10° Le monocorde, plus tard nommé trompette marine, instrument de la catégorie des grands violons. Il était formé d'une énorme caisse, longue et étroite, sur laquelle s'étendaient, d'une extrémité à l'autre, deux cordes à l'unisson, relevées au milieu sur un chevalet. Placé debout entre les jambes, on le jouait comme la contre-basse ; il n'avait pas de manche, et l'archet n'obtenait jamais qu'une même note.

11° La mandore, qui était à peu près la mandoline moderne. Quatre cordes de laiton, se touchant à l'aide d'une plume tenue de la main droite, en composaient la garniture alors comme aujourd'hui.

12° Enfin la grande trompette droite, *tuba directa* des Romains (1).

(1) Bottée de Toulmon, *Mém. des antiq. de Fr.*, t. VII, deux. série. — Willemin, *Monuments français inédits.* — Millin, *Dict. des beaux-arts.* — Montfaucon, *Monuments de la monarchie française.* — De La Borde, *Essai sur la musique ancienne et moderne.*

Ceux des anges qui ne sont pas occupés avec des instruments, étalent, déjà nous l'avons dit, des livres ou des phylactères recouverts d'écritures. De ces inscriptions, les unes accompagnent la notation, comme poésie, tandis que les autres ne sont tracées qu'à titre de maximes; mais toutes, extraites d'offices de Vierge, célèbrent les louanges de la bienheureuse mère de Dieu.

Nous les reproduisons ainsi qu'elles se présentent, entières et tronquées.

Ave Maria stella celi mater alma.
Sancta et immaculata virginitas quibus.....
Tu decus virginum virgo Dei genitrix.
Inviolata integra et casta es Maria.
Beata es virgo Maria.
Salve sancta.... p... ès et.....
Ave Maria gratia plena Dominus tecum.
Regina celi letare
Ave Maria Domini mei mater alma celica.
Virga Jesse floruit virgo Deum genuit
Gaude Maria virgo.

Les notes de chant grégorien, inscrites au-dessus des paroles, ne sont pas seulement une apparence de musique tracée suivant le caprice du peintre, mais représentent bien réellement des airs dont la liturgie faisait usage au

xive siècle, et se sert même encore aujourd'hui avec de très-légères modifications.

Les costumes, en général semblables quant à la forme, se composent de deux vêtements distincts. Une robe d'abord, tombant du cou aux pieds, que souvent même elle dépasse et recouvre. Assez large et flottante dans sa partie inférieure, elle prend juste au contraire la poitrine et les bras. Collant absolument aux manches, cette partie de l'habillement se termine à la naissance des poignets, laissés à découvert. Le cou est également nu, la robe ne commençant environ qu'aux clavicules. Par-dessus ce premier habit est jeté un ample morceau d'étoffe sans forme, sans application spéciale et déterminée, mais qui, dans les tableaux dont nous parlons, est invariablement employé comme manteau. Ce manteau donc, placé sur les épaules, n'est ordinairement assujetti par nulle agrafe, par aucun endroit; le haut de la poitrine n'en est point caché; parfois il se drape sur les bras et déroule ensuite ses plis tout le long du corps et par delà les pieds. Toujours il porte une doublure, et d'une couleur différente de celle du dessus. Ni garnitures ni orfrois ne s'y font remarquer. Une des figures, au lieu du manteau, a sa robe recouverte par une dalmatique à larges manches. Ces habits diffèrent, sans exception, dans le dessin comme dans les couleurs; les étoffes aussi nous semblent d'espèces diverses. Ceux jetés par-dessus représentent des tissus de laine; les robes, des tissus de soie. Tous les manteaux sont unis; plusieurs des robes enrichies de dessins. Sur une

d'elles, à fond vert pâle, ressortent des ornements en or ; une autre, blanche, est diaprée de fleurs à forme de trèfle lancéolé, dont le cœur est en or, les contours roses, le feuillage bleu ; une troisième, de couleur grise, présente une suite de carrés et de ronds liés ensemble et déterminés par de légères et minces raies bleues et rouges ; dans ces compartiments est jeté un semis de petites fleurs.

Des vêtements de formes analogues, mais à nuances unies et où dominent principalement le vert, le bleu, le jaune et le rose, enveloppent le reste des anges. Les ailes à l'aide desquelles ils se soutiennent, montrent des teintes verdâtres ou bleues ; et de celles qu'on voit assez pour en constater la couleur, aucune ne possède des plumes blanches. A chacune de ces têtes, de blonds cheveux étalent leur soyeuse parure, et, séparés au milieu du front, tombent en mèches libres sur le cou et les épaules. Grâce à leur arrangement, qui les reporte en arrière, rien ne dissimule le haut du visage. Des diadèmes dorés, à ornements en relief, ceignent la naissance de ces cheveux, tandis que, plus loin, le nimbe sacré leur sert de dernier couronnement. Ces peintures se détachent sur un fond rouge très-franc, parsemé de petites roses noirâtres. La pierre de taille de la voûte les a reçues sans autre préparation que son poli, et elles y sont fixées à l'aide d'un encaustique, différent et plus solide pour certaines parties, telles que les visages, les mains et les pieds. Des couleurs, le bleu est celle qui a le mieux conservé le ton primitif.

Toutes ces figures se distinguent par un aspect élancé, par leur grâce, l'élégance et la souplesse de leurs mouvements. Ce sont de beaux jeunes gens, ou plutôt des types purement rêvés, pensée poétique dans laquelle l'artiste a incarné les deux sexes ; plus femmes que les jeunes hommes, plus hommes que les jeunes filles ; mais beaux, mais remplis d'inspiration, mais vraiment divins.

Après cette description presque toute géométrique, deux questions se présentent : A quelle époque appartiennent ces décorations ? Quelles mains les ont exécutées ?

L'époque ? L'histoire en signale une. Gonthier de Baigneaux, évêque du Mans de 1368 à 1385, portait une grande dévotion à la sainte Vierge ; et, comme le dit Corvaisier, « parce qu'il
» se retirait souvent en sa chapelle à la cathédrale pour faire
» ses prières, il fut curieux d'embellir les murailles de diver-
» ses peintures et de faire dorer la voûte, au fond de laquelle
» on voit encore ses armes, qui sont d'or à quatre orles de
» sable (1). » En effet, même aujourd'hui, à toutes les voûtes, au centre de chaque groupe, apparaît cet écusson, surmonté de la croix épiscopale et placé au milieu de flammes rayonnant à l'entour. Depuis 1648, moment où Le Corvaisier publia son ouvrage, les documents écrits sont muets ; nulle indication d'autres ornements n'est connue ; rien ne parle ni

(1) Corvaisier, *Histoire des évêques du Mans*, page 603.

de nouvelle décoration ni de restauration. Malgré ce silence, nous devons le dire, à la vue de l'art élevé qui se manifeste dans les peintures, objet de nos études, certains doutes ont assailli notre esprit à l'endroit d'une date aussi reculée. Peut-être, nous disions-nous, vers la première ou la seconde décade de 1400, la décoration commandée par Gonthier étant délabrée, on la remplaça, conservant toujours avec un soin pieux les armoiries du premier qui voulut ainsi enrichir sa chapelle bien-aimée. Mais, en face de la difficulté d'expliquer, sans événements de force majeure, une dégradation tellement prompte, en face du manque absolu de preuves, d'inductions écrites, après surtout un examen plus intime, plus approfondi, après des recherches, des comparaisons avec d'autres monuments des arts du dessin de l'époque contemporaine, nous sommes revenus à l'opinion générale, et croyons devoir penser aussi que l'épiscopat de Gonthier de Baigneaux vit naître cette ornementation.

La discussion dans laquelle plus tard nous entrerons pour déterminer son auteur, servira en même temps, par les analogies qu'elle donnera lieu de signaler, à corroborer cette attribution d'âge.

Quant à présent, subdivisons la première question (A quelle époque appartiennent ces décorations?), et après les avoir données à l'épiscopat de Gonthier, voyons quelles années de son gouvernement ont droit de les revendiquer.

Gonthier de Baigneaux fut nommé évêque du Mans en 1363, au dire de la *Gallia christiana*, en 1368, suivant Le Corvaisier, Bondonnet, dom Colomb, etc. Cette seconde date, généralement acceptée, paraît être la véritable. Il occupa ce siége jusqu'en 1385 où le roi Charles VI l'appela à l'archevêché de Sens. C'est donc entre 1368 et 1385 qu'ont été tracées les peintures de la chapelle de N.-D. de Saint-Julien du Mans. Mais à laquelle des années formant cette période doit-on approximativement les attribuer? L'état avancé de l'art, qu'elles proclament si hautement, nous détermine à les rapprocher le plus possible de sa fin, sans dépasser toutefois 1378 en avant, ni reculer au delà de 1370. Pourquoi ces deux époques posées comme limites au temps qui les vit naître? Le voici. Mais tout d'abord, il faut le dire, notre discussion n'est qu'une suite de conjectures, appuyées, il est vrai, sur des motifs graves, sérieux, raisonnables, dont l'ensemble a déterminé en nous presque une conviction, mais enfin que nul fait n'atteste d'une manière irrécusable. Ces réserves posées, je commence. Élu au trône épiscopal du Mans, Gonthier y est à peine installé qu'une vive mésintelligence s'élève entre lui et son chapitre métropolitain (1). Elle ne dure pas cependant, et une transaction de surséance pour tout le temps que Gonthier occupera sa chaire, est passée entre les parties adverses le 22 septembre 1368. Quoique la paix extérieure fût rétablie par ce moyen, il est bien légitime de supposer que l'âme de l'évêque

(1) Voyez tous les historiens des évêques du Mans.

ne reprit pas aussitôt son calme et sa quiétude. En fixant à une année l'espace nécessaire au retour vers une assiette entièrement normale, nous pensons ne rien exagérer. Mais ce n'était pas assez encore que la tranquillité recouvrée. Pour expliquer un ouvrage tel que celui dont l'évêque de Baigneaux voulut être le patron, il fallut que, non-seulement la paix eût détruit cet éloignement inspiré par les lieux où se sont produits à notre égard des événements désagréables, mais même qu'à cet état négatif succédât l'attachement, le désir, l'espoir de séjourner longtemps là où d'abord on s'était tant déplu. Le passage du dégoût à l'attrait exige plus d'un jour, et bien que souvent les yeux fixés au ciel, en ces choses de la terre, Gonthier dut suivre les communs sentiers que parcourt l'humanité.

Au milieu de ce travail moral, l'an 1370 est atteint. Les considérations placées au seuil de la période que nous avons fixée, se reproduisent aussi pour empêcher de franchir la limite de 1378. A ce moment meurt le pape Grégoire XI, et deux nominations presque instantanées, celle d'Urbain VI et de Clément VII, viennent jeter dans le monde catholique le schisme dont gémirent les âmes pieuses pendant cinquante et un ans. Un tel événement eut pour résultat nécessaire de contrister profondément Gonthier de Baigneaux. Attaché par les liens d'une très-proche parenté, par ceux non moins forts d'une affection intime à la famille de Dormans dont Grégoire XI avait été un ardent et efficace protecteur, il ne put voir sans une grande

affliction la mort de ce pape et la fatale division qui la suivit. Cette disposition d'esprit, troublée, malheureuse, antipathique aux travaux de luxe, par laquelle avait été blessé notre évêque à son arrivée au Mans, il est permis de supposer qu'elle se renouvela à ce moment. En outre, et comme si son cœur n'eût pas eu assez à souffrir à titre de catholique et de bon parent, d'autres douleurs plus personnelles fondirent tout à coup sur lui. La guerre dont les chanoines de la cathédrale l'avaient poursuivi à son arrivée, se renouvelle sous le patronage, et dès l'élection de Clément VII, si bien qu'en 1383, le 15 juin, ce pape, par bulles datées d'Avignon, confirme certains priviléges précédemment accordés au chapitre de St-Julien et en octroie de nouveaux, tels que : l'exemption de toute juridiction, visite et puissance de tous patriarches, archevêques et évêques, « *et speciatim venerabilis fratris nostri Gontheri episcopi moderni Cenomanensis.* » L'évêque réclama contre une telle atteinte portée aux droits de son siége, mais tout ce qu'il put obtenir fut une suspension de la bulle, applicable seulement à lui, et limitée au temps où il serait à la tête du diocèse du Mans. Encore cette faveur ne fut-elle accordée qu'après de longs pourparlers, maintes missives de la part des chanoines, de celle de Gonthier, et les indéfinies lenteurs, compagnes inséparables de tout jugement, quelle que soit la juridiction dont il émane. Une année après, c'est-à-dire vers 1385, dégoûté, on le croit du moins, par tous ces tracas, il demanda et obtint l'archevêché de Sens. Est-ce donc au milieu de telles perturbations, en présence d'un mauvais vouloir si usurpa-

teur de la part de son chapitre, vis-à-vis de procès que le prélat ne parvint à éviter qu'à force de modération, de prudence et de concessions; est-ce sous l'empire de semblables soins, dans de pareilles conditions, qu'il faudra placer des travaux d'art? Nous ne saurions le penser; et de cette manière se trouvent légitimés les deux termes que nous avons posés comme renfermant les années où fut possible l'exécution de l'œuvre due à Gonthier.

Actuellement, prenant cet évêque au milieu des jours calmes de son épiscopat dans le Maine, alors que son amour pour la chapelle de la cathédrale eut reçu un certain développement et que la pensée de l'embellir fut devenue en lui une résolution, comment, par quels moyens dut-il songer à exécuter son projet? La réponse à cette question sera notre premier pas dans les éclaircissements que nous espérons jeter sur l'auteur présumé des tableaux de Saint-Julien.

Le pays, il faut l'avouer en dépit de tout froissement d'amour-propre de clocher, le diocèse ne put sans doute pas lui présenter d'artistes à talents assez renommés, et ce fut au loin, et vers d'autres régions plus rayonnantes, qu'eurent à se porter ses regards. Mais à qui s'adresser? Dans de telles circonstances, la volonté seule ne suffit pas, et le concours du bon vouloir d'autrui devient une nécessité. Parmi ses amis les plus chers, ses parents mêmes, il comptait une famille élevée entre les plus haut placées du royaume, et avec laquelle le liait une

affection si intime que tout service réclamé devait y trouver bon accueil. C'était, nous en avons déjà parlé, la famille de Dormans. Examinons donc comment se présentait la position des Dormans eux-mêmes, ayant à satisfaire une semblable demande ? Quels hommes au xive siècle marchaient les premiers dans la route de la peinture ? A qui, en raison de leurs propres intimités, devaient s'adresser les parents de Gonthier pour accomplir son désir ?

L'indication des emplois remplis par la famille en question, éclaircira ces problèmes. Pendant les années qui nous occupent, trois membres de cette illustre race apparaissent : Jean, Guillaume et Miles. En 1360, Jean est évêque de Beauvais, comte et pair de France; cardinal en 1368, légat de Grégoire XI pour traiter de la paix du royaume avec l'Angleterre; enfin chancelier de France depuis 1356 jusqu'en 1371. En 1371, il se démet de sa charge en faveur de son frère Guillaume, mais celui-ci, en 1373, meurt, et Jean reprend les sceaux; quelques mois après lui-même finit sa carrière. Alors se fait connaître un fils de Guillaume, non moins bien traité par l'Église et par l'État. Miles de Dormans commence d'abord par être chanoine et prévôt de l'Église de Reims, et puis devient successivement évêque d'Angers en 1371, de Bayonne en 1373, de Beauvais en 1375, ce qui lui confère le titre de comte et la pairie (1). Ainsi, puissante près des rois de France,

(1) Le Père Lelong, *Grands officiers de la couronne*. — Abraham Tassereau, *Histoire de la chancellerie*. — Le Père Anselme, *Histoire généalogique et chronologique de la maison de France*.

puissante près du souverain qui commandait au monde catholique, la famille de Dormans n'avait plus qu'à chercher le pays où les représentants de l'art semblaient les plus éminents. Or, qui de la France ou de l'Italie pouvait le mieux offrir ces promoteurs prédestinés? On le sait, c'est au delà des monts que la peinture commençait à renaître, qu'elle quittait les vieux errements et entrait dans cette voie dont le splendide point d'arrivée est le divin Sanzio. Vers l'Italie, on peut le présumer, se tournèrent les regards des amis de Gonthier ; et, liés avec la cour d'Avignon, en contact sans cesse renaissant avec elle, puisque un d'eux était son légat dans l'affaire que le pape prenait le plus à cœur, la paix entre la France et l'Angleterre, à la cour d'Avignon ils durent aussi demander le bon office revendiqué près d'eux. Faudra-t-il également, pour expliquer comment le pape fut avant tout porté à choisir des Italiens, rappeler l'union profonde, les rapports quotidiens unissant Avignon et la Péninsule? Cela serait bien facile. Mais à quoi bon? Dans l'histoire de l'art, s'il est un fait admis sans conteste, n'est-ce pas cette émigration, cette propagation de la doctrine italienne par ses enfants dans l'Europe entière, au XIV^e siècle? Et qui pourrait mettre en doute que le séjour des papes en Provence, prolongé pendant soixante-onze années, dut faire participer la France plus largement qu'aucun autre pays à ces nobles pèlerinages? (1) Disons donc que notre patrie, avant tout autre sol, eut, de 13 à 1400, des artistes ita-

(1) Vasari, traduct. de MM. Jeanron et Leclanché, t. 1.

liens à sa disposition ; et aussi que Gonthier de Baigneaux, par ses rapports avec les Dormans, et ceux de cette même famille avec la cour papale, fut très-probablement appelé à employer de préférence des peintres ultramontains, au moment où il voulut demander à l'art les ornements de sa chapelle.

De telle sorte que l'attribution d'époque justifie celle d'école ; comme réciproquement celle d'origine atteste celle de temps. Les ricochets de demandes qui, partant de Gonthier nous conduisent droit à l'Italie par l'intermédiaire de ses parents et du pape, servent tout à la fois à nous indiquer et celui qui a commandé l'œuvre et celui qui l'a exécutée. Donc notre opinion qui fixe de 1370 à 1378 les peintures de Saint-Julien, et leur donne par conséquent Gonthier pour auteur, se trouve sinon absolument prouvée, du moins puissamment appuyée.

Quant à l'origine italienne, jusqu'à présent nous n'avons que des suppositions, des inductions plutôt. Pour arriver à de véritables preuves, nous procéderons d'abord par exclusion, en établissant que ces tableaux ne peuvent appartenir à d'autres écoles, puis par admission, en constatant l'identité de leurs caractères avec ceux de l'art italien au même moment. Cette démonstration ainsi formulée se rattache d'ailleurs à une partie de notre travail, celle qui traite de l'histoire et de la marche de la peinture.

Dans la deuxième moitié du xive siècle, cinq pays seule-

ment se présentent comme ayant pratiqué avec une certaine réussite les arts plastiques : l'Italie, l'Allemagne, la France, l'Espagne et l'Angleterre. L'Angleterre, chacun le sait, ne fut jamais bien vivement échauffée du rayon qui féconde les beaux-arts. En aucun temps, le sol des Iles Britanniques n'eut une succession de maîtres, marchant d'un pas commun, représentants d'un même style perpétué par la tradition. Jamais enfin il n'exista d'école anglaise. Quelques individualités, voilà l'unique part de revendication que peut présenter cette nation dans l'histoire de l'art. Ces individus mêmes n'arrivent que tardivement, et lorsque déjà les autres peuples de l'Europe comptaient plusieurs générations de maîtres, puisque ce n'est guère qu'à la fin du xviie siècle qu'on peut citer le nom d'un artiste, non pas encore Anglais de naissance, mais qui passa sa vie en Angleterre, celui de Pierre Van der Faës, plus connu sous le nom du chevalier Lely, élève de Van Dick. Durant le moyen âge, la puissance artistique de l'Angleterre ne se produisit que sous deux formes, les vitraux et les miniatures, et, dans l'une et l'autre, elle se montra constamment imitatrice de la France (1). En outre, à ces motifs déjà si péremptoires, joignons l'état d'hostilité dans lequel les deux nations se trouvaient au xive siècle, les guerres incessantes qui ne les mettaient en présence que pour se déchirer, et nous arriverons à

(1) Pour cette imitation, voyez le manuscrit de la bibliothèque royale, intitulé : *La vie des Hermites*, petit in-fol., manuscrits français, n° 7331. Ce manuscrit, bien qu'écrit en français, est d'origine anglaise, ainsi que le constatent deux inscriptions placées sur l'avant-dernière et la dernière pages.

la conviction bien positive que l'Angleterre n'a aucun droit dans l'origine de nos peintures.

L'Espagne qui, dans les différentes civilisations dont tour à tour elle a subi et gardé les empreintes, a manifesté, en fait d'art, un sentiment bien autrement élevé, bien autrement créateur que le pays dont nous venons de parler, ne possède cependant nul témoignage à énoncer à cette époque. Ce n'est qu'en 1418 qu'on peut y constater trace d'une peinture; trace véritable, quoique dans l'enfance. Avant cet instant, elle n'a guère que deux noms à pouvoir rappeler, ceux de Fernan Gonzalès qui vivait à Tolède en 1400, et de Rodrigo Esteban, habitant de la Castille vers 1290; et encore ne saurait-on appeler peintures les essais informes sortis de leurs mains. Beaucoup plus tard seulement il sera permis d'enregistrer le souvenir d'hommes dont les œuvres présentent une forme réellement recommandable (1). Dans l'école de Tolède, chronologiquement la première de la péninsule Ibérienne, les plus vieux maîtres, tels que Juan Alfon, Antonio del Rincon, Inigo de

(1) Peut-être notre pensée a-t-elle besoin d'être expliquée. Nous ne prétendons pas, certes, qu'avant les hommes que nous venons de nommer, on ne peignît point en Espagne. Nous avons très-complétement la conviction du contraire. Ce que nous entendons, c'est qu'antérieurement à ces peintres, les œuvres des hommes adonnés à la pratique de l'art n'avaient point assez de valeur pour qu'on songeât à conserver leurs noms; c'est qu'aucune connexion n'existait entre ces œuvres; c'est qu'en un mot elles étaient le produit informe d'aspirations individuelles, et non le résultat de pensées, de théories coordonnées jusqu'à former une doctrine. Cette explication s'applique non-seulement à l'Espagne, mais aussi à tous les pays dont j'ai à parler.

Comontes, Pedro de Berreuguete ne remontent pas au delà de la fin du xve siècle. Et enfin si l'on veut rencontrer des peintures ayant porté l'art à un degré de maturité analogue à celui que reflètent nos tableaux, il faut arriver jusqu'au Greco, Dominique Theotocopuli, jusqu'à Luis Tristan, jusqu'à Luis de Moralès, c'est-à-dire jusqu'au xvie siècle.

L'Espagne parcourue, voyons si nous trouverons en France les éléments nécessaires pour lui attribuer l'objet de ces notes. Il nous faut bien en convenir, quelque vive qu'eût été notre joie en résolvant cette question d'une manière affirmative, nous ne le pouvons; et, dans notre pensée bien arrêtée, autant que l'Angleterre ou l'Espagne, la France doit abdiquer toute prétention à cet égard.

Au temps que nous étudions, les arts graphiques présentent, dans notre pays, trois expressions principales : les vitraux peints, les émaux sur cuivre, les miniatures de manuscrits. Certes, nous ne saurions trop le redire, notre prétention n'est pas que nul autre genre de peinture ne fût alors pratiqué; notre conviction très-prononcée, au contraire, est que, là ainsi qu'ailleurs, des individualités artistiques se produisaient, que des travaux étaient exécutés, qu'il existait, en un mot, des peintres français. Ce que nous entendons, c'est qu'entre ces divers talents isolés il n'y avait ni communauté d'idées, ni unité d'exécution, ni direction convergeant à un même centre; ce que nous entendons, c'est que, pour eux, l'art était encore

absolument traditionnel, l'étude de la nature complétement délaissée ; c'est qu'enfin les artistes français, encore sous l'empire des idées, des procédés répandus, dans toute l'Europe, par les Grecs, n'avaient en rien, pour ainsi dire, participé au mouvement de régénération indiqué par Cimabué, continué par Giotto, augmenté par ses disciples. Nous ne savons s'il reste quelque grand tableau de cette époque, d'origine indigène, bien authentiquement constatée, et nous ne le croyons pas (1). C'est donc dans les trois formes de la peinture, déjà citées, vitraux, émaux et miniatures, que nous devons puiser pour préciser les caractères de l'art français dans la seconde moitié du XIVe siècle.

La peinture sur verre, née en France, au temps du roi Robert, au XIe siècle, ne consista, pendant deux cents ans, qu'en l'imitation, aux fenêtres et par le moyen de petits morceaux de verre, chacun uniformément coloré, des dessins tracés sur le pavé par des portions de marbre de différentes couleurs, et des cubes de verre également variés de ton. Mais nous ne faisons point une étude spéciale de la peinture sur verre. En conséquence, laissant de côté les temps intermédiaires, arrivons au XIVe siècle, et voyons quels traits distinctifs offrent alors les vitraux. Les personnages se montrent sous de plus vastes proportions, les figures sont mieux disposées,

(1) Exceptons les peintures de Saint-Savin, que leurs formes barbares et leur ignorante technique doivent faire attribuer à des mains françaises.

mais toujours avec une grande ignorance de la composition, telle que nous la comprenons pour l'ordonnance d'un tableau. Les détails perdent de leur minutie. Les panneaux chargés de petites figures sur un fond de mosaïque, disparaissent; à leur place se dressent des saints de stature colossale, soutenus sur des piédestaux, couronnés de dais et de pinacles, représentations d'ornements architecturaux. Toutefois dans ces figures on retrouve encore la plupart des caractères byzantins, l'immobilité des types, la gravité, les mêmes formes, les mêmes mouvements constamment répétés, les mains longues et maigres, les pieds comme emmanchés en prolongement des jambes, et sans articulation tibio-tarsienne.

Pour l'émaillure, vers 1350, une révolution radicale la transforme. A la matière vitrifiable coulée dans des creux ménagés dans le métal, succède la véritable peinture en émail, c'est-à-dire une suite de couleurs, de tons appliqués à plat sur toute la surface d'un excipient quelconque, d'une plaque de cuivre le plus généralement. C'est là une réelle peinture, comme la peinture en détrempe, comme la peinture à l'huile, avec cette seule différence que, chez les unes, les couleurs étaient délayées avec de l'eau ou de l'huile, et séchées par l'action atmosphérique, tandis qu'aux émaux les colorations vitrifiées par la cuisson recevaient du feu leur dernier et inaltérable perfectionnement. On le conçoit facilement, avec une modification aussi importante de la technique, les sujets et leurs dispositions subissent un changement non moins

marqué. L'artiste, qui n'est plus arrêté par les contours saillants du métal où il incruste sa pâte, s'abandonne alors à une certaine liberté d'arrangement. Les figures se multiplient davantage dans un espace d'égale grandeur ; il cherche à les grouper, à les faire concourir toutes à l'exacte représentation de la scène qu'il veut tracer. Tout cela néanmoins existe plus à l'état d'intention que de réussite. L'expression manque de spontanéité, et presque aucun sentiment individuel ne se manifeste dans la reproduction des motifs généralement adoptés. C'est encore une manière identique de rendre une même action ; c'est toujours la fantaisie, l'invention personnelle succombant en partie sous l'empire des lois conventionnelles imposées au nom de la tradition. Les mêmes sujets représentés en vitraux ou en émail, appartenant à des localités distantes les unes des autres, se ressemblent, non-seulement par l'interprétation de la légende, mais par la composition qui l'exprime, par le nombre des personnages, leur façon d'être groupés, leurs poses, leurs mouvements, la forme, la couleur de leurs vêtements. Les mêmes cartons servaient aux artistes, soit que le verre ou le cuivre reçut l'empreinte de leurs pinceaux. Parmi tous les émaux de cette époque qu'a examinés M. l'abbé Texier, plus que personne maître en ce sujet, pas un seul, dit-il, n'est d'un dessin supportable. Nous en dirons autant de ceux, en très-grand nombre, que nous-même avons étudiés.

Une troisième forme du dessin, la gravure des sceaux, fournirait-elle d'autres enseignements ? Voyons-le.

Je ne parlerai pas des monnaies. Leur fabrication, pendant le moyen âge, était peu à peu tombée dans la grossièreté et la barbarie. Des symboles presque informes en composaient toute la décoration : les têtes, et surtout les portraits, avaient complétement disparu. Aussi c'est, à peu d'exceptions près, dans les sceaux, exécutés avec beaucoup plus de soin et d'habileté, qu'il faut chercher la trace du talent des artistes de cet âge, afin de suivre, sans interruption, la chaîne de l'histoire de l'art, depuis les monnaies des empereurs romains dans l'Occident jusqu'aux premières médailles datées de 1500. Cherchons donc si les monuments sigillaires du xive siècle offriront quelques analogies avec nos peintures murales.

Les grands sceaux de Charles V et de Charles VI les montrent de face, assis sur un trône, les pieds posés sur deux lions ; de la main droite ils tiennent un sceptre, de la gauche une main de justice. Dans ces représentations, tout porte le cachet de l'art venu d'Orient. Le modèle pris sur la nature ne paraît en rien ; le type est celui consacré depuis longtemps, le même qu'on retrouve aux sceaux de Philippe-Auguste, de saint Louis, de Louis X, d'Édouard III, comme roi de France. Toujours identité des poses, des mouvements, des galbes. Toujours cette forme byzantine ignorante des raccourcis, aux plis roides et fins, aux mains grêles et allongées, aux pieds verticaux. Toujours le même costume, un manteau agrafé sur l'épaule droite, souvenir du vêtement romain. Là point de portrait ; quel que soit le souverain, le visage est semblable ; la conven-

tion, la tradition maîtrisent tout. Il en est de même des animaux qui figurent sur ces empreintes; pour y reconnaître des lions, on est obligé de savoir que ce doivent être des lions; car leur configuration, uniquement conventionnelle, pourrait presque aussi bien s'appliquer à tout autre quadrupède. Ce que nous disons de ces deux sceaux, nous le répéterons à l'égard de ceux de Jean, fils de Philippe VI, duc des Normands, comte d'Anjou et du Maine; de Philippe, duc d'Orléans et de Touraine, comte de Valois; de Louis de France, fils de Charles V, duc d'Orléans, comte de Valois; de Philippe le Hardi, duc de Bourgogne; de Jean et de Philippe le Bon, aussi ducs de Bourgogne. Enfin, il faut arriver jusqu'à Marie de Bourgogne, seconde moitié du XV^e siècle, pour sortir de ces galbes inéluctables. Dans le sceau de cette princesse, nous la voyons vêtue d'une robe à fourrures, tenant sur la main gauche un faucon, et de la droite la bride du palefroi sur lequel elle est assise. Le cheval marche à droite en foulant un terrain parsemé de fleurs; il est couvert d'un caparaçon aux armes de sa maîtresse; sous le cheval, un chien. A ce cachet paraissent quelques traces de la révolution que l'Italie avait vu s'accomplir au siècle précédent. Les formes, les mouvements accusent un peu l'étude d'un modèle. Le chien est bien un chien, et le cheval trotte comme un cheval. Néanmoins, on doit encore se rapprocher beaucoup plus pour trouver l'art vraiment estimable; le sceau de Louis XII est le premier où se manifeste d'une manière claire, non douteuse, l'intention du portrait, la science de l'arrangement des draperies, le naturel

de la pose et des gestes, l'entente des raccourcis. Mais nous sommes au xvie siècle et près de cent cinquante ans en avant du moment où furent exécutées les décorations de notre chapelle.

Cherchons actuellement ce que les vignettes des manuscrits offriront à nos investigations.

Au xive siècle, les miniatures françaises, celles de Paris surtout, jouissaient d'une grande renommée ; à côté de beaucoup d'autres témoignages, deux vers du onzième chant du Purgatoire de Dante, viendraient au besoin l'attester (1). Leur contexture morale, si je puis dire ainsi, l'ordre d'idées auquel les sujets étaient puisés, les voici : délaissant l'ennuyeuse et commode obéissance des époques antérieures, les artistes de cette époque ne se contentèrent plus de thèmes purement et uniquement bibliques. Aventuriers de l'art, ils voulaient marcher à d'autres découvertes. La légende des saints modernes, le roman épique et la chronique, telles sont les nouvelles mines qu'ils entendent exploiter concurremment avec les livres saints. Albert le Grand, saint Thomas d'Aquin venaient de mourir, et les esprits, encore pleins de leurs enseignements d'une scolastique empreinte de mysticisme, donnèrent carrière à des représentations allégorico-mystiques. Enfin, les traductions des auteurs classiques, de Sénèque le tragique et de

(1) non se tu, Oderisi,
L'onor d'Aggobio et l'onor di *quell' arte*
Ch' alluminare è chiamata in Parisi ?

Térence surtout, tendant chaque jour à se multiplier, engendrèrent encore mille motifs d'un ordre jusqu'alors infécond. Quand il s'agit de rendre ces pensées, la forme ancienne s'efface de plus en plus, et l'époque contemporaine est, avant tout, mise à contribution. L'invention manque d'abondance, et les têtes, dénuées de vie, sont conçues dans un esprit de routine qui ne permet pas aux artistes d'en différencier assez les traits. Un caractère distinctif des œuvres françaises d'alors consiste dans un nez démesurément long, d'une forme disgracieuse, et dont on ne s'explique pas l'adoption pleine d'entêtement. Les sujets ont de la grâce, mais aussi de la monotonie. Le coloris est froid et sans splendeur, l'exécution timide et peu nourrie, mais en revanche d'un fini et d'une délicatesse sous le rapport desquels nulle autre œuvre ne saurait leur être comparée. Les figures, très-souvent tournées vers le ciel, sont placées sur des cous cassés en arrière, et dans une suite de positions et de mouvements tels que devrait les produire une tête dont l'état régulier serait plutôt horizontal que perpendiculaire; des fonds échiquetés supportent les personnages. L'arrangement, l'ordonnance des scènes, l'absence absolue de perspective aérienne, le manque d'étude manifeste de la nature, tout cela rappelle bien plus la doctrine des Grecs que l'art moderne. La généralité des miniatures du xive siècle reproduit ces tendances, et beaucoup même de la centurie qui s'ouvre en 1400 (1). Nous pouvons, à cet égard, citer un

(1) Voyez les manuscrits suivants de la bibliothèque royale : *Traduction*

document dont l'intérêt nous semble très-marqué dans la question, principalement pour nous, habitants du Mans. C'est un manuscrit postérieur, mais de très-peu, à 1403, et contenant les fondations, à la chapelle du Gué-de-Maulny, d'anniversaires pour le repos des âmes de Louis Ier, duc d'Anjou et comte du Maine, de Marie de Bretagne, sa femme, de Louis II, aussi duc d'Anjou et comte du Maine, fils du précédent et d'Iolande de Blois (1). Ce livre renferme six vignettes grandes et fort belles, dont quatre d'une parfaite conservation, et qui fournissent un très-précieux spécimen, non-seulement de l'art du miniaturiste en France à ce moment, mais encore de ce qu'il était dans notre ville ; car le sujet de ce manuscrit ne permet guère de lui supposer une autre provenance. Eh bien, sans entrer dans une description dont la longueur ne serait pas excusée par l'intérêt, nous nous bornerons à dire que les caractères énumérés tout à l'heure, comme appartenant au XIVe siècle, caractères, répétons-le, plus byzantins qu'autrement, se manifestent d'une manière frappante dans ce manuscrit. Par conséquent l'art français, l'art du Maine était de 13 à 1400 plus influencé par les traditions constantinopolitaines

française de l'Apocalypse, manus. franç., n° 7013, vol. in-fol. écrit vers 1250. — *Miracles de la sainte Vierge*, in-8°, manus. franç., n° 7987, 1266 environ. — *Psautier*, grand in-8°, suppl. lat. n° 636, vers 1300. — *La Vie de saint Denis*, 3 vol. grand in-8°, manus. lat., nos 7953-7955, écrit sous Philippe le Long, 1316-1322. — *Les Vœux du paon*, poëme franç. grand in-8°, suppl. franç., n° 254-19, achevé en 1340. — *Le roman de la rose*, in-fol., manus. franç., n° 6985, vers 1365.

(1) Bibliothèque de M. Landel.

et gothiques que l'expression de ce que l'ont fait les siècles suivants. Ainsi, après avoir parcouru et étudié les diverses expressions sous lesquelles apparaît l'art français durant le xive siècle, nous voyons combien il est impossible de lui rattacher les peintures de notre cathédrale, si remarquables, et comme invention, et comme ordonnance, et comme distribution des figures dans un espace donné, et comme étude de la nature, et enfin comme exécution.

La marche de ce travail conduit à chercher quelles théories, au même instant, dirigeaient les artistes en Allemagne et dans les Pays-Bas.

Les plus anciennes écoles allemandes sont celles de Bohême. Charles IV, en l'an 1348, réunit, en confréries, les peintres de cette contrée. Les noms parvenus jusqu'à nous sont ceux de Théodoric de Prague, de Nicolas Wursmer et de Thomas de Mutina. Au belvédère de Vienne se voient deux tableaux du premier, saint Ambroise et saint Augustin, en buste et de profil. Ils dérivent entièrement des éléments byzantins, et ressortent sur des fonds d'or à ornements en relief comme une boiserie. Thomas de Mutina offre des caractères analogues, et les figures d'un tryptique de la même collection, richement détachées d'un plan doré, l'une à la suite de l'autre et sans apparence de perspective, accusent encore l'élève des Grecs. Nicolas Wursmer, postérieur aux deux maîtres cités avant lui, les dépasse de beaucoup. Cependant, dans ses têtes tracées sur

une auréole plate en or, et dans les formes de ses personnages, quoique en progrès, se retrouvent à un trop haut degré les traditions constantinopolitaines, pour qu'on songe à lui attribuer une œuvre telle que les décorations, objet de cette étude. D'ailleurs, en face des difficultés d'expliquer sa venue en France, dans le Maine, cette hypothèse n'est pas même discutable. Après ces maîtres de Bohême viennent ceux du Bas-Rhin.

La première des écoles de ce pays est celle de Cologne, qui cite avec orgueil, au nombre de ses disciples, Philippe Kalf, meister Wilhelm et meister Stephan. Aucun tableau attribué à Philippe Kalf n'est connu, et son nom ne rappelle nulle manière particulière. L'examen des peintures de meister Wilhelm en apprend davantage. Un rétable de la cathédrale de Cologne montre chacune de ses figures isolée sous un compartiment ogival et dessinée d'un crayon assez souple; un fond d'or les reçoit; les têtes n'ont d'autre expression qu'un sourire simple et calme; toutes les peintures attribuées, soit à lui, soit à son école, se reconnaissent aux mêmes caractères. Tels sont, au musée de Cologne, une vierge et un crucifiement; à la pinacothèque de Munich, quatre saints. Meister Stephan, qui florissait en 1410, et qu'on suppose élève de Wilhelm, par le temps où il vécut, échappe à notre appréciation. Tous les maîtres inconnus, compatriotes et contemporains de ceux-ci, reflètent le style de l'un ou de l'autre, présentant ainsi tour à tour les figures solitaires, un peu élancées, sans action, placées dans des ogives, les tons dorés de Wilhelm; les formes rondes

et ramassées, la douceur, les types traditionnels embellis par l'imitation de la nature, les tons bleus, les pleins cintres de Stephan.

Nous n'avons rien à dire des écoles flamandes avant les Van-Eick, dont le plus vieux, Hubert, est né seulement en 1370; nul nom connu, nulle manière ne les distinguent. Elles aussi se trouvent donc écartées de la question.

Quant à la miniature en Allemagne, au xive siècle, elle fait un temps d'arrêt, sans doute causé par les troubles qui précédèrent et suivirent, pendant quelques années, l'avénement de la maison de Hapsbourg. Toujours est-il qu'alors l'art d'outre Rhin resta en arrière de la marche progressive qu'il suivait dans le reste de l'Europe. De 1360 à 1460, les miniatures tudesques se contentent d'imiter avec la plus humble servilité la France, qui sert aussi d'exemple aux Pays-Bas (1).

Les sceaux du même pays n'offrent aucun renseignement utile à l'histoire de l'art aux hautes époques, car la gravure sur médailles n'y remonte guère qu'au temps demi gothique d'Adam Kraff, lequel florissait au xve siècle.

La conséquence à tirer de l'excursion que nous venons

(1) Bibliothèque royale, le manuscrit des Minnesaenger, grand in-4° de la fin du xiiie siècle, manus. franç., n° 7226. Pour les Pays-Bas, les manuscrits de la bibliothèque de Bruxelles, notamment un Psautier, petit in-fol., n° 8070.

de faire dans les domaines artistiques de l'Allemagne, sera donc la même que celles fournies par l'Angleterre, l'Espagne et la France, c'est à savoir que les décorations de la cathédrale du Mans se refusent à rien devoir aux hommes de la vieille Germanie.

De cette manière se voit prouvée la première partie de notre proposition, celle qui avait pour but de démontrer l'impossibilité, ou du moins la difficulté extrême que présentait une attribution à d'autres pays qu'à l'Italie. Actuellement, il reste à produire les motifs qui tendent à affirmer cette origine ; nous allons le faire.

En commençant ces notes, nous avons déroulé les principales phases parcourues par l'art jusque vers 1200. Cette analyse, nous allons la reprendre, et, avec son aide, nous espérons arriver au terme de notre démonstration.

Au XIIIe siècle, une révolution fondamentale eut lieu dans l'art européen. Partout où, sous une dénomination quelconque, régnait le plein cintre romain, il disparut peu à peu, et fut remplacé par l'ogive. Une telle métamorphose, accomplie progressivement, mais d'une manière universelle, ne put être l'effet ni du hasard ni d'un engouement de mode. Un principe plus élevé y présida, et il est hors de doute qu'une idée chrétienne, qu'une idée symboliquement religieuse fut la génératrice de cette nouvelle forme. Nous n'avons pas ici à expliquer

sa valeur, sa signification morale et hiératique ; il suffit de la constater et de la faire reconnaître.

Les temples chrétiens étaient alors presque exclusivement les seuls endroits où la peinture eût droit de présence, et, soit qu'elle accrochât ses tryptiques aux murailles, soit que les parois mêmes des édifices lui servissent d'excipient, soit enfin qu'elle étalât aux verrières ses émeraudes et ses rubis, nul lieu ne s'ouvrait si largement pour elle. Il est donc facile de le comprendre, en dehors même de l'idée qui, agissant sur l'architecte, avait amené la transformation du plein cintre à l'arc en tiers point, et dont, au même titre, le peintre dut également subir l'influence, l'agencement des compositions, la forme des corps furent obligés de se modifier par la seule nécessité d'appropriation aux nouvelles configurations de compartiments que l'architecture, rénovée par le système ogival, livrait à la peinture.

Aussi, à partir de ce moment, voit-on succéder aux types courts, graves et ramassés de la première époque byzantine, des figures aux contours ondoyants, aux formes minces et élancées, des lignes ténues et allongées. Les procédés techniques d'exécution demeurent les mêmes ; les couleurs se groupent encore par teintes plates et éclatantes. Les physionomies changent peu ; enfin ce n'est qu'une manière différente, mais radicalement différente de regarder, de concevoir l'ensemble, non-seulement du corps humain, mais du système entier d'ornementations qui l'accompagne.

Ces profondes modifications se manifestent de la manière la plus péremptoire dans toutes les branches du dessin, peintures murales, mosaïques, vitraux, émaux, manuscrits.

Un autre élément tout nouveau, tout chrétien, tout moderne, apparaît presque instantanément avec la transformation que nous venons de signaler. C'est l'expression. Le vêtement recouvrant les corps nus de l'antiquité, les longues draperies, les voiles de toute sorte agencés de manière à ne laisser à découvert que le visage et les mains, tel se montra le premier des changements introduits dans l'art par le christianisme. Lorsque le principe ogival eut aminci l'apparence matérielle de l'homme à un point hors de proportion, l'intérêt, concentré déjà sur la figure, dut s'augmenter de tout ce qu'on enlevait au reste du corps, toujours voilé, toujours enveloppé, et devenu plutôt une ombre qu'une réalité. Le sentiment qui d'abord remplaça le calme et la sévérité, ces traditions des temps païens, encore à cet égard commandant sans partage aux primitives peintures, le sentiment dont l'empreinte les effaça, disons-nous, fut l'expression de l'extase chrétienne, fut la manifestation de pensées d'ardents élancements vers un autre et meilleur monde, fut la représentation des victoires du combat incessant de l'esprit contre la chair, de l'âme contre les instincts du corps. Là se trouve la profonde différence de l'art antique et de l'art moderne. L'un, s'attachant à reproduire, avant tout, les plus régulièrement, les plus splendidement développées des formes humaines, ne chercha presque jamais à faire refléter

sur le visage aucun mouvement intérieur. A peine quelquefois exprima-t-il la douleur physique. L'autre, au contraire, dédaigneux de l'enveloppe périssable, ne tourna ses efforts que vers la pensée du feu éternel qui anime l'homme. Le premier vit la beauté tout entière dans les contours extérieurs, le second dans le rayonnement de l'âme, pour lequel les traits du visage ne sont encore qu'un miroir bien obscurci, bien imparfait. Mais cette recherche, cette intention de manifester au dehors les aspirations de l'esprit chrétien, ramenait à un côté de l'art des anciens, au principe du naturalisme, perpétuel désespoir des écoles mystiques. Après l'expression d'un sentiment vint celle d'un autre ; le cercle s'étendit chaque jour, et selon les exigences de la multitude et selon la personnalité de chaque artiste. L'étude de la nature acquit la force d'une nécessité, les types conventionnels ne satisfirent plus personne, il fallut la ressemblance la plus exacte possible de la réalité. Conformément à cette doctrine, on s'occupa d'abord des figures, puis lorsqu'une ombre de perfection eut été atteinte de ce côté, il devint obligatoire de faire plus encore. Les fonds d'or desquels sortaient, comme d'une gloire, le Christ, la Vierge, les saints, parurent monotones et surtout trop en dehors du monde vrai. Derrière le portrait des hommes, on exigea le portrait de la nature, et le paysage apparut avec ses innombrables aspects, ses nouveautés éternellement renouvelées.

Cependant, certaines différences d'époques, pour les diverses

manifestations de l'art, doivent être indiquées, suivant les pays, à l'occasion de ces données générales. Ainsi, le système ogival apparut d'abord en France et dans l'architecture. En Allemagne, où il n'arriva que plus tard, et où il trouva le rhythme byzantin impatronisé, souverain absolu et aimé, il se produisit d'une façon secondaire, et ce furent les représentations graphiques auxquelles appartint l'initiative de la révolution. De là, enfin, il parvint en Italie. La peinture et la sculpture y étaient dès lors la plus sympathique énonciation des pensées artistiques. A la peinture donc revint aussi de proclamer les changements qu'adoptait le génie européen.

Trois hommes, au XIIIe siècle, représentent surtout l'art en Italie : Giunta, de Pise, Guido, de Sienne, Cimabué, de Florence. Ces trois artistes sont voués à l'imitation, et à l'imitation servile des Grecs. Une fresque de l'église d'Assise, signée de Giunta, avec la date de 1210, et dont le sujet est un crucifiement, proclame tous les errements de l'école byzantine. C'est, dit M. Viardot, juge très-expert, « c'est une com-
» position grande et noble, d'une belle ordonnance, mais où
» les personnages sont symétriquement rangés, graves et
» immobiles, comme dans les compositions grecques. » Mille circonstances de détail décèlent l'origine de cette peinture. Le Christ est attaché à la croix par quatre clous, et ses pieds posés sur une large tablette servant d'appui, attestent la doctrine des peintres d'Orient ; les anges sont couverts de dalmatiques, et leurs corps se terminent par des vêtements vides,

sous lesquels rien n'indique ni les jambes ni les pieds; ils finissent *in aria*, selon l'expression de Vasari; autre caractère essentiellement byzantin. Guido, de Sienne, dans l'ordre des temps, se trouve après. Il améliore un peu le style venu de Constantinople, mais toujours en l'imitant. Il suffira de citer son grand tableau de l'église de Saint-Dominique, à Sienne, marqué au millésime de 1221. Sans entrer dans aucun détail, constatons seulement que la tradition byzantine y domine exclusivement. Arrive ensuite Cimabué (1240-1300). Sans doute il est plus habile, plus intelligent que les deux artistes dont nous avons parlé avant lui, mais néanmoins tout, dans ses compositions, comme dans sa pratique, révèle le disciple des maîtres de Byzance, chez lequel on peut tout au plus signaler quelques tendances vers une sorte d'originalité, vers un peu de liberté individuelle. Ces qualités, d'ailleurs, n'existent qu'à l'état rudimentaire.

Rien donc, chez ces hommes, qui signale d'une façon complétement authentique le nouvel aspect que l'art va revêtir. Ce qu'il est impossible de leur dénier, ce qu'il est un devoir de bien faire remarquer, leur grand titre de gloire consiste dans les efforts qu'ils essaient pour sortir de l'ornière consacrée. Mais la réussite leur échappe. C'est un jour dont ils entrevoient l'aurore, une montagne aux premiers versants de laquelle leurs pas s'arrêtent impuissants. Toutefois, si Cimabué ne peut revendiquer, dans les origines de la peinture moderne, qu'une part de bonne volonté sans résultat, à lui du moins

revient l'honneur d'avoir tendu la main à son promoteur irrécusable.

L'an 1276, à la villa Vespignano, située à quatorze milles de Florence, naquit un enfant. Son père, simple laboureur, nommé Bondone, l'éleva aussi bien que le permettait sa condition. A l'âge de dix ans, Giotto, c'était le nom du jeune garçon, était déjà connu de tout le village et des environs pour son intelligence et son adresse. Bondone l'employait alors à mener paître, çà et là, des troupeaux ; mais tout en les gardant, Giotto dessinait, sur la terre ou sur le sable, comme par une sorte d'inspiration, les objets qui frappaient sa vue ou les fantaisies qui occupaient son esprit. Un jour Cimabué, en allant de Florence à Vespignano, rencontra notre jeune pâtre qui, sans autre maître que la nature, dessinait une brebis sur une pierre polie avec une pierre pointue. Cimabué, surpris, s'arrêta et lui demanda s'il voulait venir demeurer avec lui ; Giotto répondit que, si son père y consentait, il le suivrait avec plaisir. Cimabué courut aussitôt trouver Bondone, qui se décida facilement à lui laisser emmener son enfant à Florence. Giotto ne tarda pas à surpasser son maître et à abandonner la vieille et informe manière grecque pour le bon style moderne.

Tel est le récit par lequel Vasari commence la biographie du hardi novateur. Le sentiment, l'idée qui dirigèrent constamment Giotto, furent la liberté dans l'art, la reproduction exacte de ce qu'il voyait. Soit que les canons, modèles de

l'école byzantine, dans le principe imposés par une pensée hiératique, se fussent perpétués jusqu'alors en obéissance au pouvoir dont ils avaient reçu leur consécration, ou par suite de la paresse et de l'abrutissement des artistes descendus au rôle d'ouvriers, l'élève de Cimabué refusa dorénavant d'y obéir, et le seul régulateur qu'il voulut accepter, fut la nature. La révolution, on le voit, est radicale. A l'avenir chacun marchera dans sa liberté. Plus de limites posées à l'invention, plus d'entraves à la fantaisie, plus de choses préconçues; un seul but est à atteindre, le beau qui, comme dit Platon, n'est rien autre que la splendeur du vrai. Occupé sans relâche à reproduire l'aspect de la réalité, Giotto ressuscite l'art des portraits, perdu depuis deux cents ans. Non-seulement il trace séparément ceux de ses proches et de ses amis, mais, dans ses compositions historiques, il se plaît à placer, au nombre des personnages, ou les patrons qui le font travailler, ou les contemporains qu'il distingue à un titre quelconque. A Florence, il représenta, dans la chapelle du palais du podestat, Ser Brunetto Latini, Messer Corso Donati et Dante Alighierri, son ami. A Saint-François-d'Assise, c'est sa propre image qu'on voit aux peintures dont est décoré le pourtour de l'église supérieure. Au Campo-Santo de Pise, celle de Messer Farinata degli Uberti. A Lucques, dans l'église de San-Martino, ayant à peindre saint Pierre, saint Regolo, saint Martin et saint Paulin, protecteurs de la ville, recommandant au Christ un pape et un empereur, il donne au premier le visage de l'anti-pape Nicolas V, au second celui de Frédéric de Bavière. Enfin, et pour dernier

exemple, citons la figure du signor Malatesta, reproduite à Rimini d'une manière si frappante, dit son historien, qu'on le croirait vivant. Voilà quelques-unes des innovations réalisées par Giotto. Quand nous disons réalisées, nous n'entendons pas que Giotto seul ait trouvé spontanément ces bases de l'art moderne. Dans le mouvement des choses intellectuelles, rien n'éclot du jour au lendemain, et il n'est si grand, si puissant génie qui ne doive énormément à ses devanciers. C'est une chaîne dont il devient un anneau plus splendide. A certaines époques de transformation, d'heureux hommes, êtres privilégiés, naissent avec la force qui fait marcher en avant, avec un énergique sentiment personnel, mais aussi ayant, à côté des facultés créatrices, une grande puissance d'assimilation. Les éléments épars entre mille autres hommes, les idées encore à l'état de germes, ils les prennent, les coordonnent, se les approprient, les résument, et désormais c'est de leur nom que les générations appellent les changements auxquels ils président plutôt qu'ils ne les inventent. Giotto fut une de ces créatures élues de Dieu. Il arriva à un moment où les esprits et les yeux étaient fatigués des éternelles images byzantines, immuablement les mêmes. Beaucoup, avant lui, essayèrent de gravir la montagne en haut de laquelle brillait la forme nouvelle; personne n'y était parvenu. Lui, mieux organisé, plus puissant, s'élança vers ces conquêtes, et, profitant des chemins déjà un peu frayés, les atteignit. Souple et actif, il avait toutes les qualités nécessaires pour vulgariser, une adresse infinie, une inépuisable fécondité, une incroyable audace, un irrésistible entraînement.

Pour résumer les perfectionnements signés du nom de Giotto, nous trouvons la liberté de la composition, la symétrie dans l'ordonnance, mais non plus l'identité; la variété, la grâce des attitudes, des mouvements; la représentation la plus fidèle possible de la nature; l'expression de toutes les affections de l'âme, toujours cherchée, sinon toujours rencontrée; plus de facilité dans le dessin; l'art du portraitiste renové; les premières recherches de la science des raccourcis; les plis plus amples et plus moelleux substitués aux draperies roides, multipliées, informes des byzantins; l'emprunt à l'époque contemporaine du costume et des accessoires, le dédain, l'abandon absolu de tout ce qui était conventionnel ou consacré.

Cependant ces qualités, ces progrès, quoique très-réels, ne furent pas poussés par Giotto à leur plus complet développement. Qu'on veuille bien y songer. Ils n'ont qu'une valeur relative à l'époque et au point où les autres peintres avaient conduit l'art. Ainsi, à côté des têtes généralement belles, bien étudiées, bien réussies, le dessin des autres parties du corps est faible et n'atteint la justesse que dans les indications les plus générales. Giotto, si grand réellement que fût son génie, ne put pas, ne dut pas faire passer la peinture de l'enfance à la perfection : pour cela, il fallut plus d'un siècle d'études, de pensées et de travaux progressifs; il fallut toutes ces générations d'artistes qui séparent le pâtre de Vespignano de Raphaël.

En effet, et, quoi qu'on en ait dit, Giotto mort, l'art ne

s'arrêta pas pour reprendre sa marche plus tard. Des nombreux disciples laissés après lui, chacun, dans les limites de sa puissance, apporta une pierre au monument à élever à la gloire de cette forme de la pensée qu'on nomme peinture. Chacun tendit tous ses efforts vers quelque amélioration, vers l'impulsion en avant. Ce qui est vrai, juste et bon à observer toutefois, c'est que les esprits, saisis d'admiration pour les merveilleuses œuvres de Giotto, ne rêvèrent la gloire, dans les premiers moments, que suivant les développements de sa doctrine, suivant la manière dont il avait senti et rendu l'art. Toutes les indications données par lui, ses élèves cherchèrent à les élargir davantage ; le genre de beauté qu'il avait compris, tous voulurent le rendre plus beau ; des germes, en un mot, ils s'efforcèrent de faire sortir la maturité, mais en se renfermant toujours dans le cercle parcouru par le maître. Les hommes les plus remarquables, continuateurs immédiats de son école, sont Stefano et Taddeo Gaddi.

Stefano, compatriote de Giotto, fut aussi son disciple. Il surpassa, dit Vasari, non-seulement ses prédécesseurs, mais encore son chef d'école, et mérita d'être regardé comme le plus habile des peintres connus jusqu'alors. Les progrès qu'il faut lui attribuer sont un dessin et un coloris supérieurs à ceux du Giotto. L'étude de l'anatomie commence à être accusée chez cet artiste, et, le premier, il tente de laisser deviner la forme du corps sous les draperies. L'honneur lui revient également d'avoir indiqué une sorte de perspective dans ses

compositions, qu'il orne souvent d'édifices, dont les portes et les fenêtres, les colonnes et les corniches, occupent une place presque régulière selon les lois géométriques. C'est là l'aurore d'une nouvelle science. Les draperies se montrent plus flexibles au bout de son pinceau, et il acquiert aussi, sous le rapport de la vivacité des têtes, de l'expression et de la beauté des attitudes. Excepté Giotto, personne encore n'avait abordé les difficultés des raccourcis. Les Grecs ne s'en occupaient pas le moins du monde ; à cet égard, comme en tout ce qui résulte du rhythme de leur école, la convention suffisait. Stefano tenta de surmonter cet obstacle, et, s'il n'y réussit pas entièrement, du moins avança-t-il de quelques pas dans cette nouvelle route. Son dessin l'emporte incontestablement sur celui de son maître, et nul n'avait, avant lui, su rendre les objets avec autant de vérité. Ces qualités lui valurent, de la part de ses contemporains, le surnom de *Singe de la nature*. Sa vie marque donc un notable perfectionnement, et comme imitateur du Giotto, et par les tentatives d'innovations auxquelles il se livra.

L'an 1300, Giotto tint sur les fonts baptismaux un enfant, fils de Gaddo Gaddi, auquel il donna le prénom de Taddeo. Durant vingt-quatre ans, le filleul suivit les leçons du parrain, et, pendant toute sa vie, il les mit en pratique, sans jamais sortir de sa doctrine. De tous ses élèves, celui-ci fut le plus habile. Les types de ses figures, d'ailleurs semblables à ceux de l'école dont il augmenta l'éclat, s'élevèrent à un haut degré de beauté. Rien qui dépasse à ce moment la magnificence des

costumes donnés à ses personnages. Les têtes, copiées d'après nature, signalent un progrès sur celles de Giotto, par la force et la vérité de l'expression. Sa couleur est également plus brillante, et les œuvres sorties de son pinceau accusent un fini merveilleux ; tout en suivant le style de son maître, style auquel l'attachait la conviction non moins qu'une vénération profonde pour son illustre auteur, il tenta pourtant d'étendre les domaines de son art. C'est ainsi que traçant une résurrection à Santa-Maria-Novella de Florence, il eut l'idée d'éclairer la scène et le paysage au milieu duquel elle est placée, par la lumière qui aurait jailli du corps même du Sauveur. Mais l'exécution de ce projet lui parut tellement difficile, qu'il ne se sentit pas le courage de l'entreprendre. Néanmoins, ce fait prouve combien ces artistes primitifs étaient travaillés du désir des découvertes ; combien leurs esprits cherchaient constamment à reculer l'horizon dont les limites se dressaient devant leurs pensées. Taddeo remplit, près de Giotto, la place occupée plus tard par Jules Romain à l'égard de Raphaël ; avec cette différence pourtant, qu'après lui, l'art tendait irrévocablement à grandir, tandis qu'à la mort de l'autre, une pente rapide l'entraînait fatalement vers la décadence.

A une des places les plus distinguées parmi ces hommes, il faut mettre Simon Memmi (1284-1344). Appelé à Avignon par le pape Jean XXII, il s'y lia d'amitié avec Pétrarque, qui, par deux sonnets, le remercia d'avoir reproduit les traits de la

maîtresse de son cœur, de la belle Laure de Noves. Simon Memmi eut successivement à exercer son pinceau aux mêmes endroits que l'empreinte du talent de Giotto avait déjà illustrés, à Rome, à Florence, à Pise, à Avignon. Vasari même assure qu'il travailla près de ce maître, lorsque celui-ci exécutait à Rome la mosaïque de la Nacelle. Quoi qu'il en soit, il est très-certain qu'il dut à l'étude des œuvres de ce devancier une notable portion de l'élan de son génie. Fils de Sienne, Memmi, agissant sous la double influence de l'école de sa ville et des principes de Giotto, fut un talent original, dont le cachet spécial se trouve marqué sur les nombreuses pages émanées de lui. Personne auparavant n'eut une invention aussi indépendante, aussi individuelle. Prenant des qualités de ses prédécesseurs ce qui pouvait le mieux s'assimiler à sa nature, il ne remettait ces qualités au jour, qu'empreintes d'un sentiment tout personnel. La part à lui assigner dans le développement auquel nous assistons, se résume en une plus grande unité donnée aux compositions. Les peintres dont il fut l'héritier ayant une longue légende à reproduire, disposaient leurs tableaux sur des surfaces séparées. Simon, lui, voulut, chaque fois qu'il en eut la possibilité, que l'ensemble de ses compositions se trouvât renfermé dans un espace unique, et de manière à ce que l'œil pût, en un seul regard, saisir tous les détails du même sujet. Entre tous encore, il posséda une très-remarquable entente de l'arrangement, pour le temps auquel il vécut.

Tommaso, surnommé Giottino, était fils de Stefano, disci-

ple immédiat de Giotto. Son surnom lui vint de la fidélité avec laquelle il garda et propagea le style du maître de son père. Cette imitation était tellement exacte que, selon son biographe, on aurait dit que l'esprit de Giotto était passé en lui. Tommaso apportait un soin extrême à l'exécution de ses tableaux, et rien, parmi les ouvrages de ses contemporains ou de ses prédécesseurs, ne saurait être comparé à la finesse avec laquelle sont traités les vêtements, les cheveux, les barbes et jusqu'aux moindres détails. Cela rappelle les Flamands du XVIe siècle. Deux titres à la gloire, qu'il peut également revendiquer, sont la morbidesse extrême qu'il sait donner aux carnations, et l'harmonie générale répandue à un haut degré sur ses tableaux. Ses têtes se présentent toutes gracieuses, variées, et beaucoup des modernes ont eu moins de style dans les draperies.

Au Giottino revient encore d'être sorti du domaine purement évangélique, à peu près l'unique source à laquelle on eût puisé dans les temps qui le précédèrent. Le 2 juillet 1343, les Florentins chassèrent de leurs murs le duc d'Athènes sous le joug tyrannique duquel ils gémissaient. A la requête des douze réformateurs de l'état et de son protecteur, Messer Agnolo Acciaiuoli, Tommaso consacra le souvenir de cet événement mémorable, en peignant, dans la cour du podestat, le duc et ses complices, le front couvert d'une mitre ignominieuse. Chacun avait près de lui les armes de sa maison et des inscriptions. Désormais voilà donc une arène nouvelle ouverte à la peinture, et l'histoire contemporaine va bientôt marcher de front

avec la légende biblique et l'agiographie. Giotto et ses élèves jusqu'à Tommaso étaient bien complétement sortis de la morne immuabilité des figures byzantines ; mais l'expression, cette carrière illimitée d'effets, ne leur avait fourni que des motifs très-adoucis, sans accents bien marqués. S'ils voulaient arriver à une grande énergie, la grimace, la laideur en résultaient. Le Giottino progressa d'une façon sensible de ce côté. Un de ses tableaux, représentant le Christ mort, qu'environnent les saintes femmes, Nicodème et d'autres personnages, montre toutes les nuances de la plus extrême douleur, laisse couler les larmes les plus abondantes, sans altérer en rien la beauté. Proclamons-le, le Giottino fut un des grands maîtres de son époque et de l'école à laquelle il appartient. Si l'histoire de l'art florentin devait être traduite par des noms, celui-là serait tracé en lettres brillantes, bien peu au-dessous de ceux dont l'éclat est le plus splendide.

Au Giottino succède, dans l'ordre chronologique, Andrea Orcagna (1329-1389). Cet artiste sembla avoir pour mission de promulguer, au moyen de son pinceau, les idées dantesques. Lorsqu'il représentait le paradis et l'enfer, c'était effectivement la mise en scène du poëme du grand Alighierri. Non moins bizarre, non moins sombre que l'écrivain, le peintre paraissait avoir été créé pour commenter, par ses compositions, l'œuvre du premier. Du reste, l'énergie leur est commune à un même degré, et la liberté de la pensée et de la parole de l'un n'a d'équivalent que dans l'indépendance d'invention.

et de peinture de l'autre. C'est ainsi que, secouant toute retenue comme toute crainte, dans un jugement universel peint dans l'église de Santa-Croce de Florence, et répétition de celui qu'il avait déjà représenté au Campo-Santo, Orcagna plaça, au nombre des élus, le pape Clément VI et Maestro Dino del Garbo, célèbre médecin du temps. Mais, s'il donna à ses amis le bonheur des élus, il voulut aussi tourmenter des peines de l'enfer ses ennemis, dès leur vivant. En conséquence, au milieu des flammes, il représenta le Guardi, huissier de la commune de Florence, qui un jour avait saisi ses meubles, et à côté le notaire et le juge dont la sentence était cause de la saisie, puis enfin Cecco d'Ascoli, probablement en raison de sa réputation de magicien. Une autre nouveauté qu'Orcagna n'inventa pas précisément, puisque déjà elle avait été pratiquée par Buffalmaco, mais dont l'adoption prouve son esprit ardent à s'approprier les choses peu répandues, consiste en ces banderoles sortant de la bouche des personnages, et où sont inscrites des paroles. Du reste, si tout ceci témoigne hautement de l'indépendance d'Orcagna et de son désir de faire autrement que les autres, croyons bien qu'il possède encore des titres plus sérieux à une renommée durable. Citons, par exemple, ses études exactes et intelligentes de la nature, l'énergie de ses compositions, son habileté générale enfin. C'est lui aussi qui fonda réellement l'école florentine. Cimabué indiqua la route à suivre pour tirer la peinture des langes où les byzantins l'avaient presque étouffée. Giotto, Stefano, Giottino accomplirent la transformation. L'Italie

entière l'admit avec enthousiasme, sans distinction d'école ni de villes, et une interrogation de la nature, naïve, il est vrai, mais réelle, devint le mobile universel de l'art. Le pays entier imita Giotto. Cependant chaque jour confirmait la nouvelle méthode, chaque artiste apportait quelque amélioration à la doctrine commune. Si bien qu'un moment vint où un homme se demanda si cette forme devait être purement et simplement substituée à la byzantine, et s'immobiliser, comme elle, pendant des siècles. La réponse est facile à deviner. Cet homme fut Orcagna. Il chercha en conséquence le progrès en dehors des chemins parcourus par Giotto ; il demanda à la liberté de son intelligence, à sa propre puissance créatrice une autre formule. Toutefois, pas plus que le peintre dont il s'efforça de détrôner l'école, son premier bond ne sut le porter à un point rapproché de la perfection. Dans le milieu où se produisit Orcagna, il ne fut même pas, disons-le, un artiste de la valeur de Giotto. Ses compositions offrent moins d'ordre et de régularité dans les mouvements, comme elles cèdent également à l'endroit des formes et du coloris. Son grand mérite consista surtout à sentir, à proclamer de toutes ses forces que, si heureuse, si magnifique que fût la réforme opérée par Giotto, elle n'impliquait pas tout ce qui était possible à l'art, et que le terme suprême en était encore à trouver.

Nous voilà parvenus à la naissance du xve siècle. Désormais la peinture va prendre une nouvelle marche, va subir d'autres modifications. Entre les mains de Masolino da Pani-

cale, des Paolo Uccello, de Masaccio, il tendra à cette forme dont Raphaël est le plus sublime représentant. Nous n'avons plus à en parler ici.

Résumons-nous donc et examinons si le but que nous nous proposions est atteint. Nous avons vu, et par la théorie et par les œuvres, ce qu'était la peinture au xiiie siècle. Avant Cimabué, partout régnait l'école byzantine. A peine celui-ci est-il né, qu'un inexplicable besoin de progrès travaille tous les esprits. Chaque ville de la Toscane compte le nom d'un homme qui veut marcher en avant. Dans ces circonstances apparaît Giotto. Il rompt définitivement avec les données venues d'Orient. Ses héritiers directs, les Stefano, le Taddeo poursuivent, de toute la puissance de leur volonté, les errements du maître. Le drapeau de la révolte contre des préceptes hiératiquement imposés, levé par Giotto, est promené par eux d'ateliers en ateliers, de pays en pays. La forme est réhabilitée. Désormais nul lien n'enchaîne l'enthousiasme ou la fougue de l'artiste. Il ne reconnaît plus qu'un maître, la nature; qu'un but, le beau. Tout devient du domaine de l'art, et la liberté de l'esprit rend l'univers entier tributaire de son pinceau, dans le sens où son intelligence lui dira de l'interpréter. Il n'y a plus de convention, plus de formes acceptées en dehors de la réalité. La vérité, la reproduction textuelle de l'objet qu'embrasse le regard, voilà l'unique moteur à suivre. Expliquons bien notre pensée cependant. Lorsque nous parlons de ces nouveaux et si larges développements intro-

duits dans les arts du dessin, lorsque nous proclamons la liberté au milieu de laquelle se mouvait chaque peintre, entendons-nous que, dans son esprit et dans sa pratique, les conséquences extrêmes de ces principes étaient atteintes, et que nul filon de la nouvelle mine ouverte ne restait improductif? Non certes. Ces progrès, qu'on le sache bien, étaient réels, mais relatifs, et la distance qui sépare le Giotto, dont le nom les résume, la distance qui le sépare de Raphaël, point culminant de l'art jusqu'à ce jour, n'est pas moins grande que celle dont le même Giotto s'éloigna des byzantins. Qu'on veuille donc avoir cette idée présente à la pensée, et, dans nos assertions, ne rien prendre d'absolu, mais toujours songer à une comparaison avec l'art abâtardi du Bas-Empire. Oui, les progrès étaient réels, immenses, mais plus encore à titre de tentatives que de réussite complète.

Formulant donc, autant qu'il est possible, l'esprit et l'aspect de la peinture à la fin du xiv^e siècle, nous trouverons : dans l'esprit, la liberté, les sujets religieux ne sont plus acceptés seulement au point de vue dogmatique; la légende plus ou moins vraie, mais poétisée, est préférée ; à la place de l'enseignement, on met le pittoresque; dorénavant l'image, pour plaire, ne peut plus compter seulement sur ce qu'elle est religieuse, mais bien sur ce qu'elle est belle. Peu importe au peintre que les Pères aient décidé que tel visage est la véritable représentation de tel saint personnage, lui, ne voit qu'une chose, la nature, et, dans la nature, la forme que ses études lui ont enseigné devoir

être préférée, comme manifestant plus de beauté. Enfin, chaque sentiment de l'âme, divin ou profane, étant au gré de l'artiste, du domaine de son inspiration, l'expression religieuse ne lui suffit plus, et il entend montrer, sur les visages qu'il trace, les mille retentissements sous lesquels tressaille l'esprit ou le cœur de l'homme.

La forme à l'aide de laquelle il révèle ses idées, la partie matérielle de son art, son aspect, le voici. En affranchissant la pensée, essence indomptable que nul obstacle matériel ne saurait arrêter, Giotto n'eut d'autre travail à employer que celui de la volonté, mais il n'en fut pas de même lorsqu'il eut à la traduire par des délinéations visibles. Dans une minute, l'esprit passe de l'asservissement à la liberté; la main, elle, a besoin d'apprendre, l'instrument doit étudier, et le temps est une nécessité des transformations du signe extérieur. Avant d'avoir trouvé la nouvelle formule de la nouvelle pensée, la main cherche, tâtonne, et l'esprit, impatient de manifester les conquêtes qu'il vient d'accomplir, préfère les mouler suivant le rhythme destiné à périr, plutôt que de ne pas les proclamer du tout. Ce fut le sort de Giotto. Séparé sans retour des byzantins dans l'ordre des idées, il fut obligé, dans la pratique, de conserver intégralement ou non plusieurs de leurs errements. Il garda la symétrie des compositions, modifiée toutefois par la diversité des mouvements, par la commune action à laquelle concourent tous les personnages, et qui les tire de l'isolement où les eût laissés l'école de Constantinople. Aux mêmes traditions son

école emprunte la maigreur des galbes, leur longueur disproportionnée, mais rejette la dure immobilité des visages, pour y semer à larges mains toutes les expressions que sa science, encore bien rudimentaire, lui permet de reproduire. Celle qu'il atteint le mieux et le plus ordinairement est une rêverie douce et calme. Les fonds d'or sont abandonnés absolument, et quelques décorations naturelles les remplacent. Ce sont d'abord de rares édifices aux lignes très-simples, solitairement placés, puis d'autres plus compliqués, environnés de paysages à plus larges développements. L'or n'est désormais employé que pour certains ornements, et les nimbes dont sont couronnés les saints personnages. Les figures, élancées, sortent de leur immobilité, et prennent des mouvements ondulés, des contours ondoyants qu'il serait presque possible de comparer à ceux d'une S mollement formée. Les membres sont moins grêles, leur dessin moins défectueux. Pour vouloir rendre les doigts plus souples et plus élégants, on arrive à faire les mains et les pieds démesurément allongés. Les draperies commencent à devenir plus vraies et d'un arrangement moins étriqué. Les plis s'agencent plus largement et laissent un peu deviner la forme des corps. Les raccourcis sont, sinon exprimés, du moins devinés et indiqués. La perspective cependant est presque nulle, et ce n'est qu'à la fin de 1300 qu'elle arrive à se manifester d'une manière à peu près régulière et vraie. Les ornements s'empruntent à ceux de l'architecture ogivale. Le vêtement contemporain est le seul donné aux personnages. Les masques dérivent d'un type pour lequel des yeux étroits et

longuement fendus, un nez long et droit et un menton serré, renfermés dans une forme légèrement ovale, sont caractéristiques. Le dessin des autres parties du corps est faible et juste seulement dans l'ensemble. L'art italien du XIVe siècle, le voilà.

Or, que présentent les peintures de notre cathédrale, et dans leur esprit et dans leur technique? L'ordre intellectuel auquel elles appartiennent est celui dont découlent les faits religieux, inventés ou historiques, mais poétisés; est celui où les tendances de la fantaisie, du drame, du roman, remplacent les formules dogmatiques, est, en un mot, celui de la liberté. La nature, il est vrai, interprétée d'après un certain rhythme, mais enfin la nature, dans son côté beau et pittoresque, les a inspirées, leur a servi de modèles. Une sorte de réalisme poétique préside même à leur arrangement. Les anges, bienheureux compagnons de Dieu, selon le langage poétique, habitent le ciel. Le ciel, pour nous, prend la forme de nuages. Plusieurs des anges représentés, ceux vus à mi-corps, sortent d'un nuage. Le réalisme est là. Le sujet, ce concert en l'honneur de Marie, dérive bien évidemment du même ordre d'idées. C'est un rêve poétique. Rien de plus. N'y demandez pas d'enseignements, pas de points d'appui à la croyance; vous trouverez seulement ce qui enthousiasmera votre cœur, émotionnera votre mysticisme, vous jettera à deux genoux, les mains jointes. Et, comme pour le prouver et proclamer par quels anneaux il se rattache à la réalité, voyez ces instruments contemporains mis entre les mains des divins exécutants, voyez ce violon, ce

luth, cet olifant; voyez aussi cette flûte double, cette trompette droite des Romains, qui rappellent qu'à ce moment de transitions, au présent qui se manifeste clairement, à l'avenir qu'on devine plus qu'on ne le voit encore, se mêlent aussi les traditions du passé. Dans l'exécution, nous remarquons ce qui suit : quarante-huit personnages, symétriquement rangés, mais variés de mouvements, sont réunis dans un même sentiment et dans une action commune. Là, plus d'isolement; mutuellement liés entre eux par l'adoration, un seul esprit les anime. Leur forme extérieure est élancée et ondoyante, leurs galbes maigres, leurs corps trop longs. Sur ces visages rayonne une seule expression, celle d'une adoration douce, sereine et calme. Ils se détachent sur un fond rouge parsemé de petites roses noires. Les mains et les pieds présentent des formes élégantes et souples, mais d'une longueur trop prononcée. Des draperies, dont les plis ne manquent ni d'une certaine ampleur ni d'habileté d'arrangement, enveloppent leurs corps, sans empêcher complétement d'en deviner quelques contours. D'adroites indications signalent çà et là le sentiment des raccourcis et le désir de les exprimer. Leurs vêtements sont composés des habits en usage à la fin du XIVe siècle, et, pour un seul, de la dalmatique dont les byzantins recouvraient leurs anges. Chez les uns, ces vêtements ne dépassent point les pieds, qui restent à découvert; chez les autres, ils tombent plus bas, et, suivant l'expression déjà citée, les terminent *in aria*. Sur ces robes se retrouvent quelques ornements empruntés à l'architecture, tels que des trèfles lancéolés. L'or y apparaît aussi comme broderie des

étoffes, comme matière dont sont formées les couronnes, comme rayonnant sur les nimbes. Un léger ovale est le galbe de leur visage, dont les traits présentent un nez droit et prononcé, un menton rétréci, des yeux longs et fendus étroitement.

Est-il possible, après cette double analyse, la première de l'art italien à la fin du xive siècle, la seconde de l'esprit et des formes des peintures de Saint-Julien, est-il possible de conserver des doutes sur l'identité qui les unit? Plus on les compare, plus leur similitude se manifeste. Et cependant je n'ai pu mettre en relief, dans ce travail, que le côté matériel. Il est, dans les arts, dans l'aspect d'une peinture, un sentiment intime qui vous pénètre et échappe à l'analyse; des affirmations puissantes d'origine, qu'on sent et que les mots ne sauraient rendre, et dont le résultat définitif est d'apporter à l'esprit une conviction profonde. Cette conviction, nous l'avons, et quiconque examinera ces décorations dans les conditions d'étude où nous l'avons fait, arrivera, nous n'en doutons pas, à la même persuasion. Oui, les peintures de Saint-Julien sont celles que fit exécuter Gonthier de Baigneaux vers 1375, oui, les artistes qui les traçaient appartenaient aux écoles ultramontaines, et, selon toutes les probabilités, à celle de Florence (1).

Je suis arrivé. Le voyageur qui traverse un pays aimé et

(1) S'il nous fallait formuler notre opinion d'une manière encore plus explicite, nous dirions que les œuvres de l'homme auxquelles ces peintures ressemblent le plus, sont celles dues au pinceau de Simon Memmi. Pour nous, l'analogie est frappante.

plein de souvenirs, s'arrête en de fréquents repos, et rend ainsi à plaisir sa route plus longue. Parcourant l'histoire d'une des formes de l'intelligence, j'ai imité ce voyageur, et mon esprit aussi s'est peut-être trop souvent attardé en de longues contemplations. Qu'on me le pardonne. L'art en soi est chose pleine d'attraits et sympathies; mais lorsqu'il se manifeste dans une de ces demeures de Dieu, où les générations de nos pères se sont agenouillées, où nos mères sont venues demander pour nous le bonheur, tout ce qui remue le cœur de l'homme s'émeut, tous les souvenirs tendres de la vie se réveillent, et ce n'est qu'à grand'peine qu'on se résout à abandonner le sujet de si doux rêves.

 www.ingramcontent.com/pod-product-compliance
Lightning Source LLC
Chambersburg PA
CBHW071413220526
45469CB00004B/1273